Voyage
en France

Bonjour！

可愛喲！超簡單
巴黎風黏土小旅行

旅行╳甜點╳娃娃╳雜貨

女孩最愛の造型黏土BOOK

暢銷
新裝版

作者序

一份小小微幸福的感動，

是甜甜的還是酸酸的呢？

Follow me

一起飛到巴黎去旅行。

手作時光對我來說彷彿已經成為重要的另一半，

大部分的時間裡，我都是沉浸在這小小的堡壘中，

無論是放空，還是糾纏無比的思緒，都是我的最愛。

置身於PARIS的繽紛街道中，

選擇最喜愛的一站下車，

投入幻想的森林裡，

繪出濃郁的香味，

作出甜甜的味道，

這一份Sweet的感動，

給予我最大的感受是——幸福。

拉著小紅點點登機箱，

抵達浪漫之都PARIS。

來到特色小舖裡，

品嚐甜蜜蜜的法式點心，

漫遊在香榭大道的露天咖啡座，

沉浸在花都的洗禮下，

連我都陶醉其中……

將這一份小幸福呈現於書中，

透過這小小的幸福角落，與所有喜愛Fen的你們一同分享。

由衷的感謝總編麗玲、編輯璟安以及美編盈汝，以及攝影大哥的協助與幫忙，

在你們的支持下，這本書才能帶領大家一同飛向PARIS。

芃芃屋藝術坊

部落格

痞客邦 http://bb0761.pixnet.net/blog

隨意窩 http://blog.xuite.net/bb0761/blog

粉絲團 https://www.facebook.com/pengpenghouse

FB臉書 https://www.facebook.com/fen5252

Contents

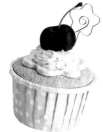

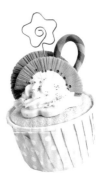

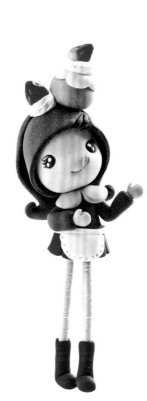

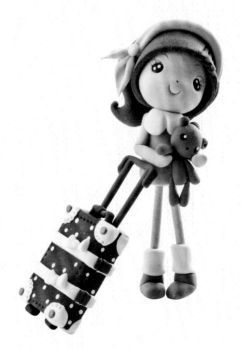

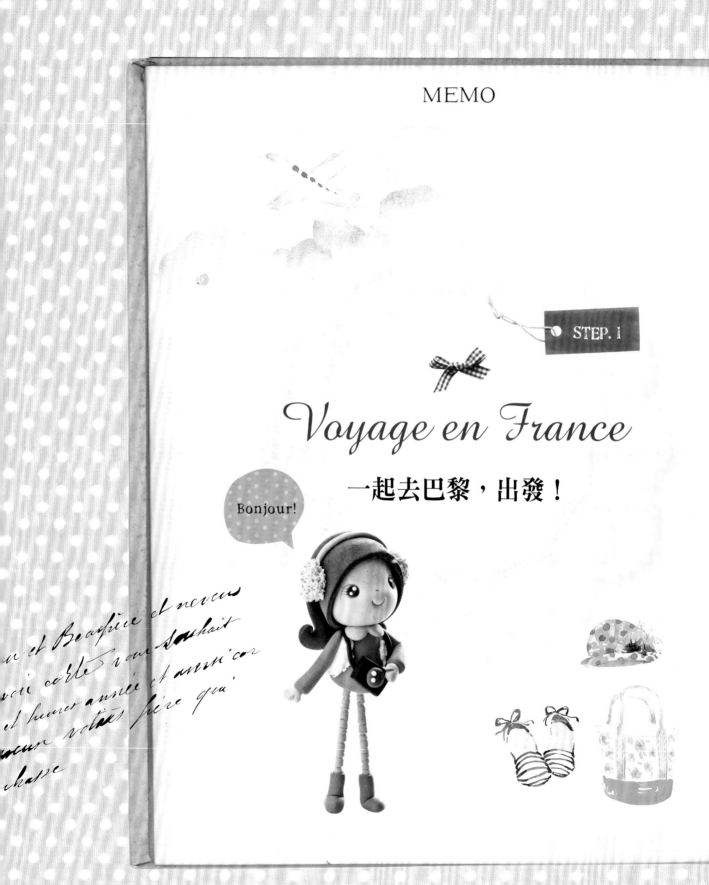

MEMO

STEP. 1

Voyage en France

一起去巴黎，出發！

Bonjour!

MEMO

拉起小小的登機箱，

出走到陌生的城市。

將我的幸福種子，

蘊藏在世界角落。

Bonjour!

找夢想中的時尚花都「巴黎」。

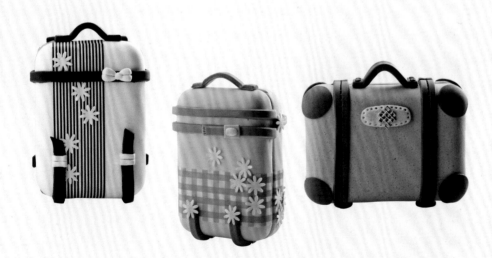

Souvenirs romantiques

女孩・小旅行

與心愛的小熊去旅行，
在花都製造最浪漫的回憶吧！

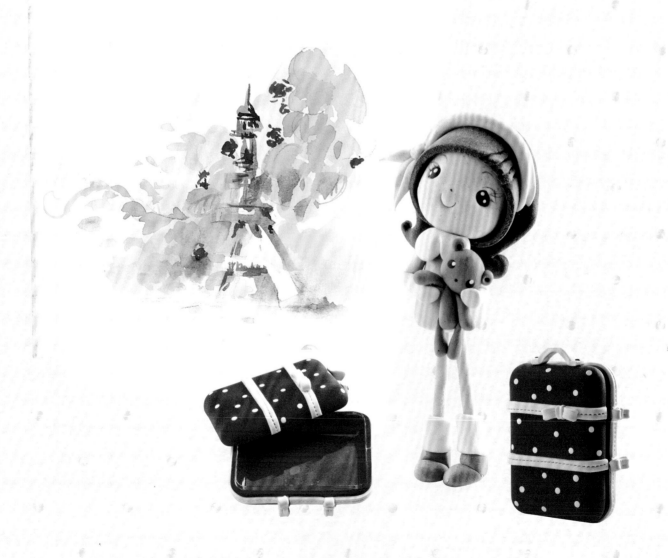

快樂地帶著滿滿的旅人自信，
率性漫步在時尚的巴黎街道。

How to make

★ 登機箱置物盒 P.84
★ 女孩 P.90至P.97

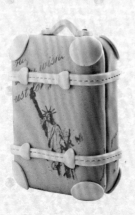

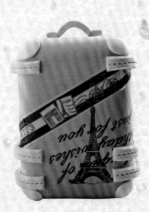

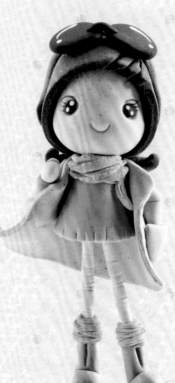

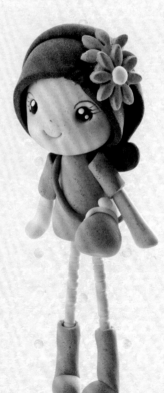

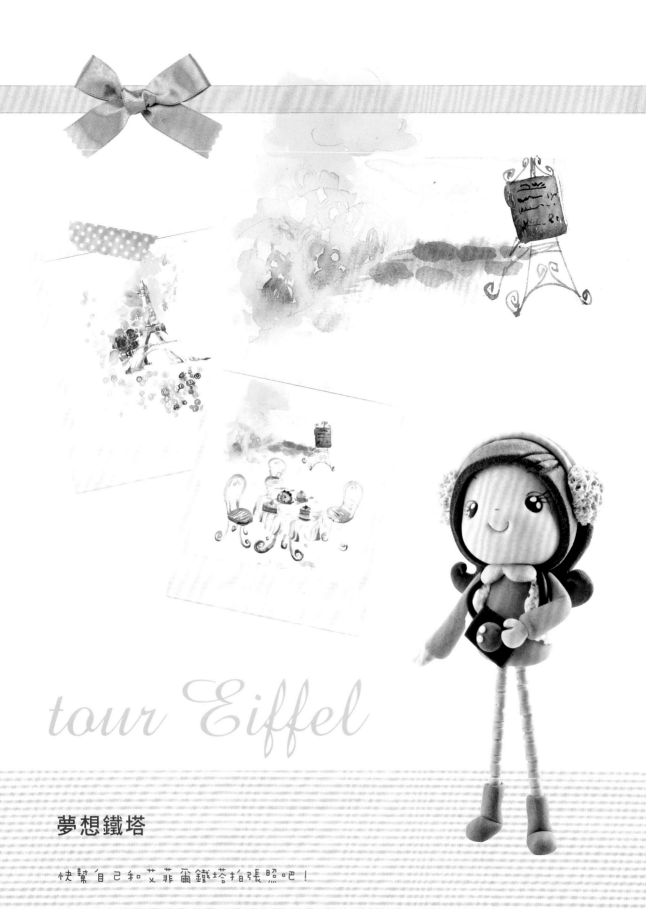

tour Eiffel

夢想鐵塔

快幫自己和艾菲爾鐵塔拍張照吧！

Café 左岸對話

在左岸喝咖啡聊心事，
這是屬於好朋友的巴黎小旅行。

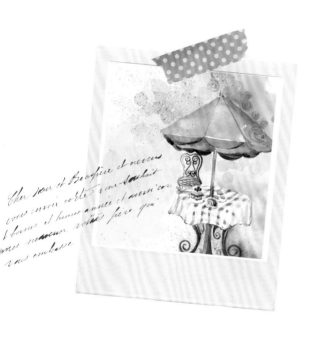

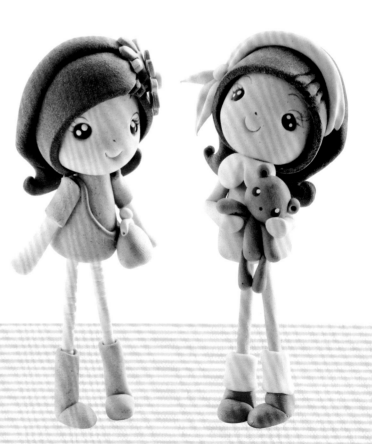

Mon sac

女孩・時尚包

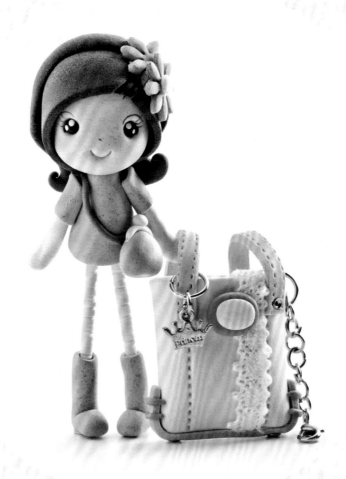

購物狂想

今天想要揹哪一個包包去逛街呢？

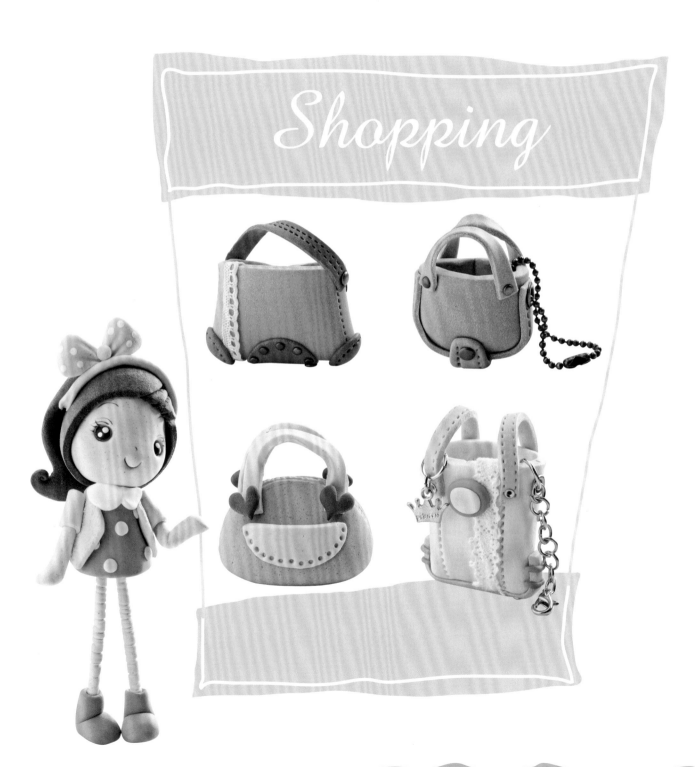

C'est la vie 美好生活

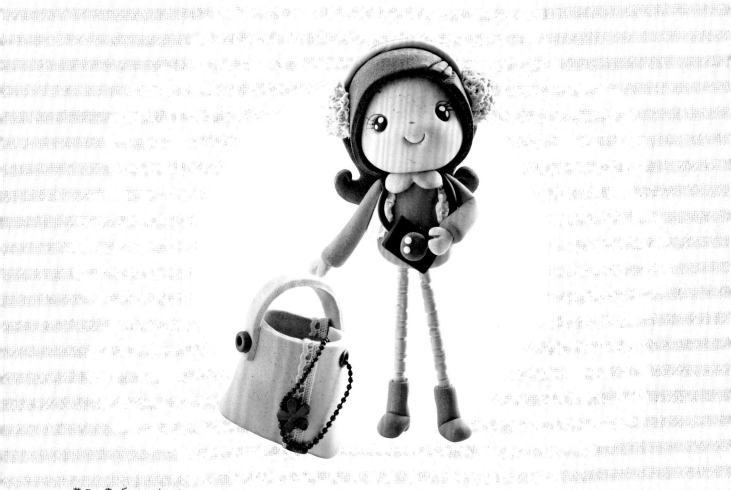

搭配喜愛的衣服，
揹適合自己的包，
旅行，
也是一場華麗的冒險。

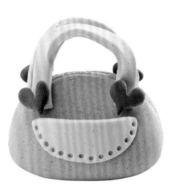

蔚藍晴空

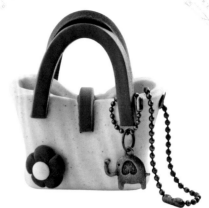

自由海洋

How to make

★時尚包吊飾P.82

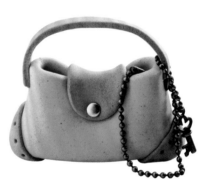

烘焙時間

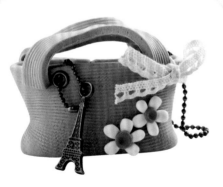

夕陽鐵塔

J'aime
les sacs

女生的包包，

寫著她們的旅行關鍵字。

STEP. 2

Boutique de pâtisseries à Paris

我的甜旅行：巴黎甜點店

MEMO

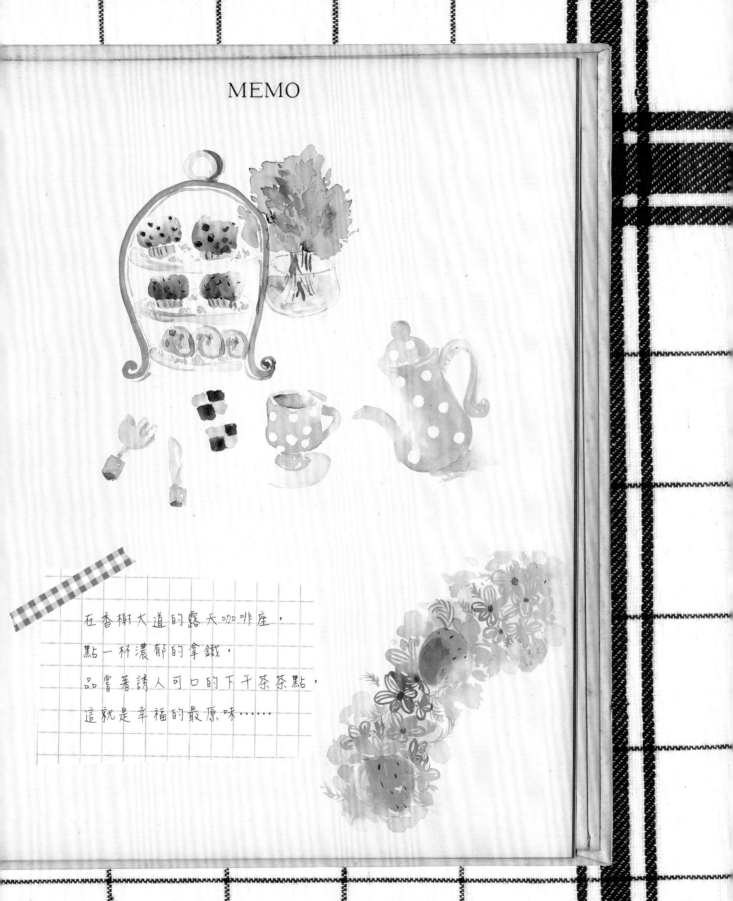

在香榭大道的露天咖啡座，
點一杯濃郁的拿鐵，
品嘗著誘人可口的下午茶茶點，
這就是幸福的最原味……

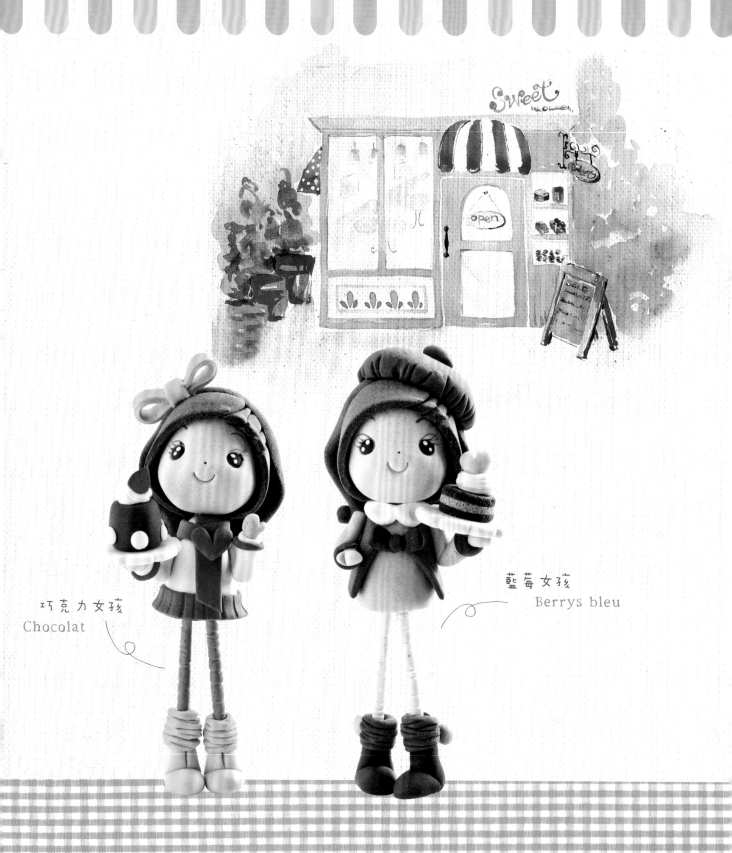

巧克力女孩
Chocolat

藍莓女孩
Berrys bleu

Quel dessert choisir?

今天想吃什麼樣的點心呢？

莓果女孩
Fraise

Tea time

紫芋女孩
Pourpre

可可女孩
Noix de coco

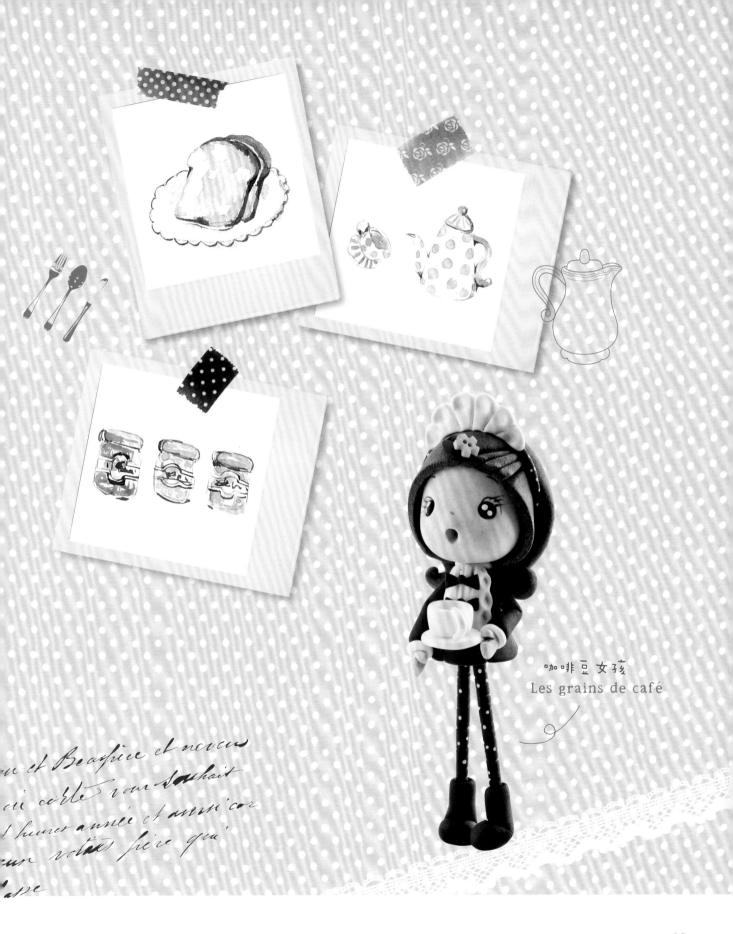

咖啡豆女孩
Les grains de café

Macaron

甜心馬卡龍

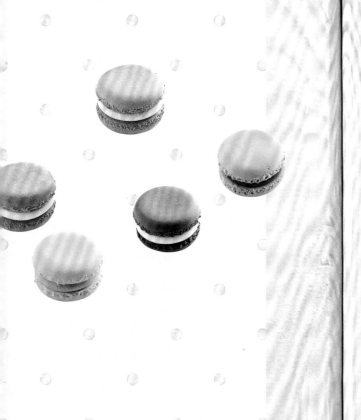

超人氣的甜心馬卡龍，
法國人稱它為「少女的酥胸」
是到訪巴黎必吃的甜點之一。
搭配各式繽紛色彩製作，
心情也跟著愉快了起來。

How to make

★馬卡龍吊飾P.71

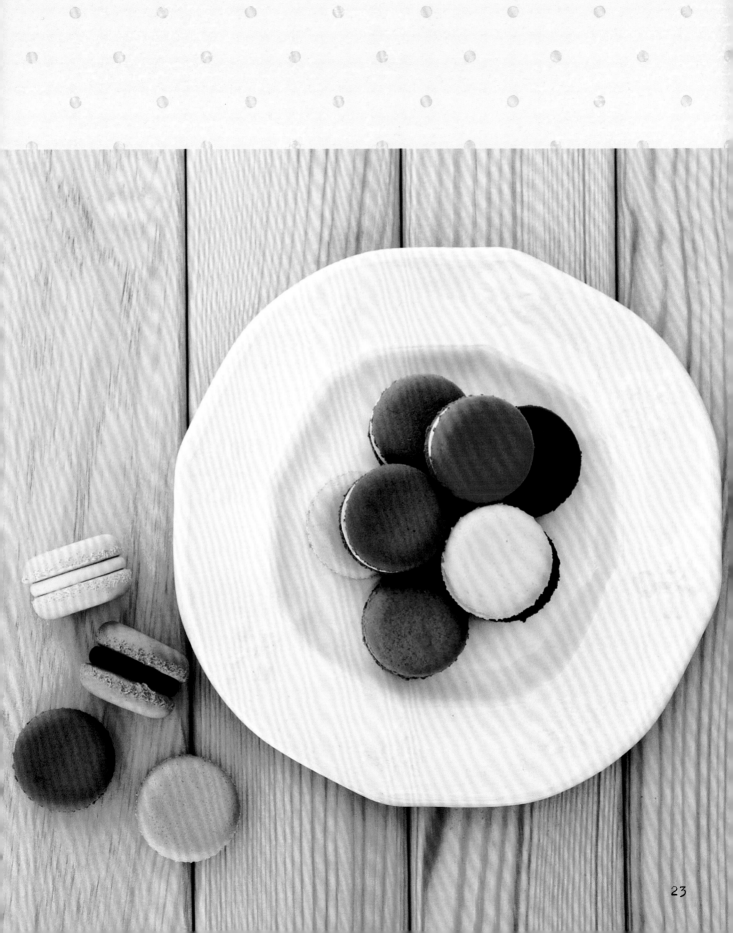

Macaron

心形馬卡龍

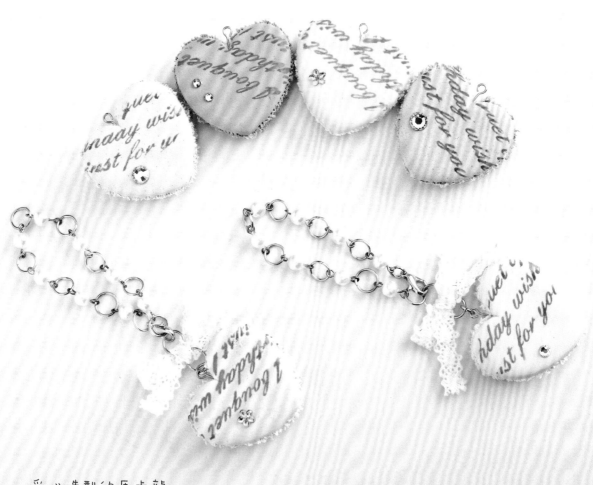

愛心造型的馬卡龍，
最適合作成
法式婚禮的裝飾小物了！
每一個顏色，
都是最甜蜜的祝福喔！

How to make

★馬卡龍吊飾P.71

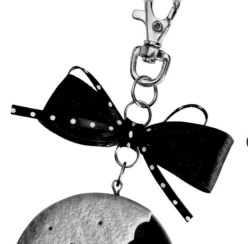

Cookies
夾心餅乾

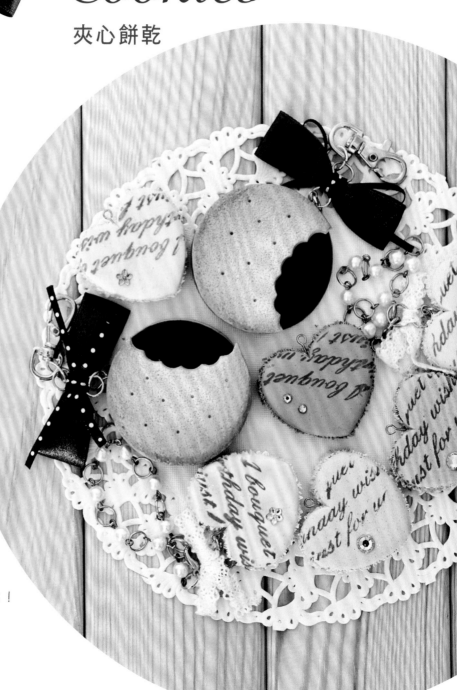

讓人想偷偷咬一口的
夾心餅乾，
裡面覆著一層巧克力餡，
作成手機吊飾也好可愛喲！

How to make

★夾心餅乾吊飾P.76

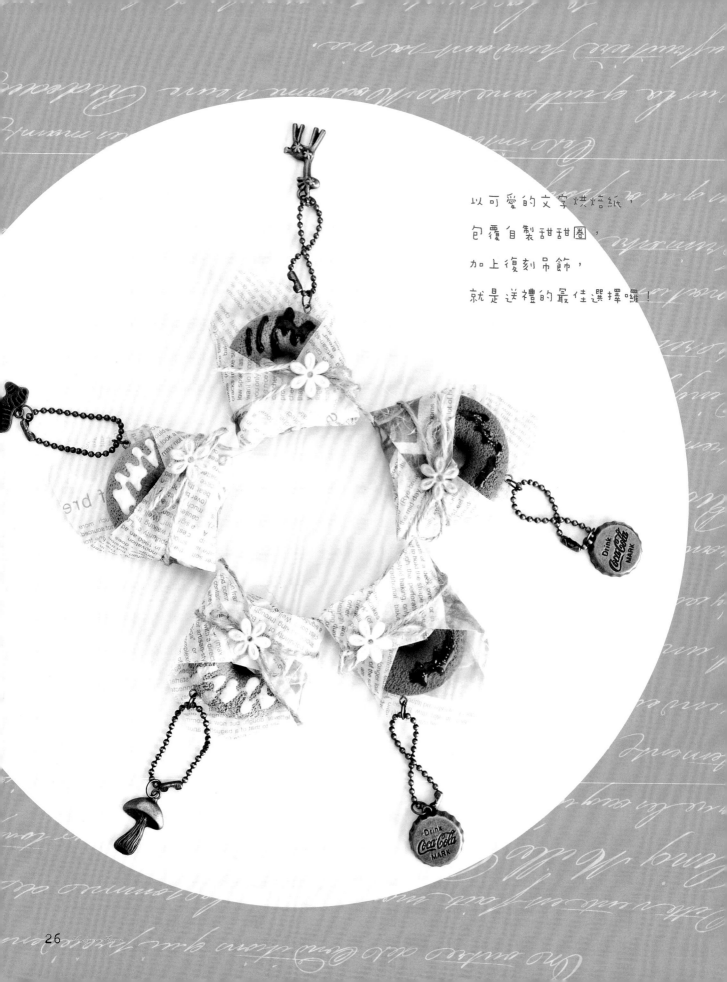

以可愛的文字烘焙紙，
包覆自製甜甜圈，
加上復刻吊飾，
就是送禮的最佳選擇囉！

Beignet

甜甜圈

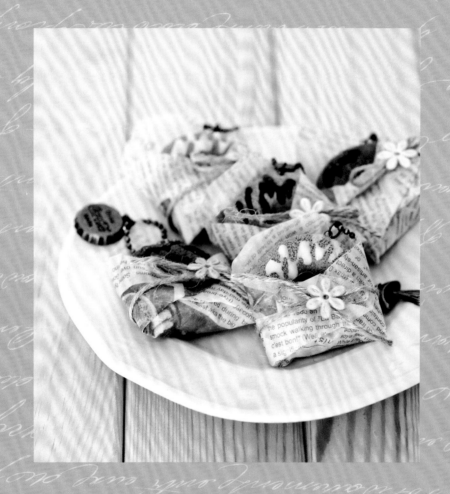

How to make

★甜甜圈吊飾P.74

27

Muffins

瑪芬蛋糕

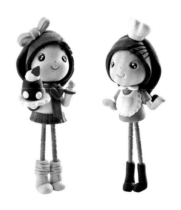

青春奇異果 Kiwi

熱情鳳梨 Ananas

櫻桃可可 Cerise

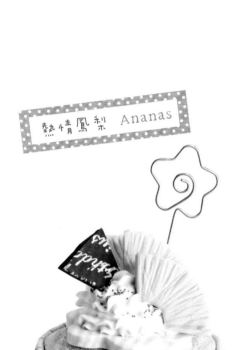

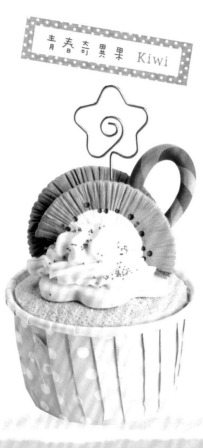

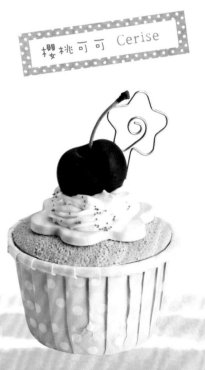

How to make

★瑪芬蛋糕memo夾P.77

實用又討喜的
甜品Memo夾，
大量放上喜愛的水果，
作出不同口味的瑪芬蛋糕吧！

草莓佳人　Fraise

捲心巧酥　Cookies

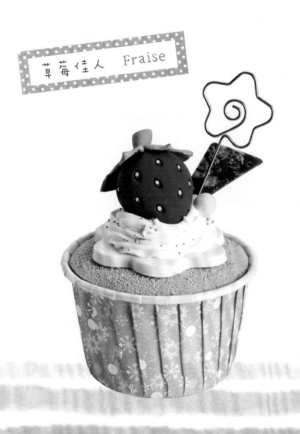

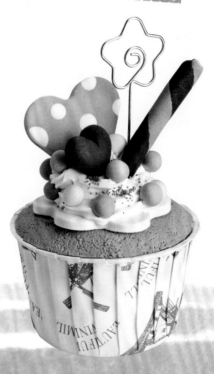

Cup cake 杯子蛋糕

以甜品裝飾杯蓋，
杯身再刷上可愛的顏色，
各種口味的杯子蛋糕出爐囉！

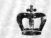

How to make

──────────────

★杯子蛋糕置物盒P.73

Gâteau 多層次蛋糕塔

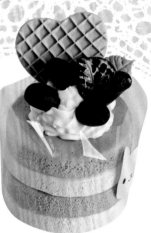

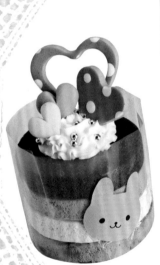

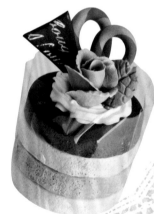

一層一層的蛋糕，

夾入美味的果醬及餡料，

鋪上喜愛的餅乾或巧克力，

人氣甜點登場！

How to make

★多層次蛋糕塔P.72

et Beatrice et neveu
i corté vous souhait
heurer année et annie car
e votre frere qui
se

How to make

★可口瑞士捲P.78

Cadre

可口瑞士捲

隨性地裝飾上喜愛的小甜點，

將美好的旅行回憶，

都珍藏在可愛的瑞士捲相框裡吧！

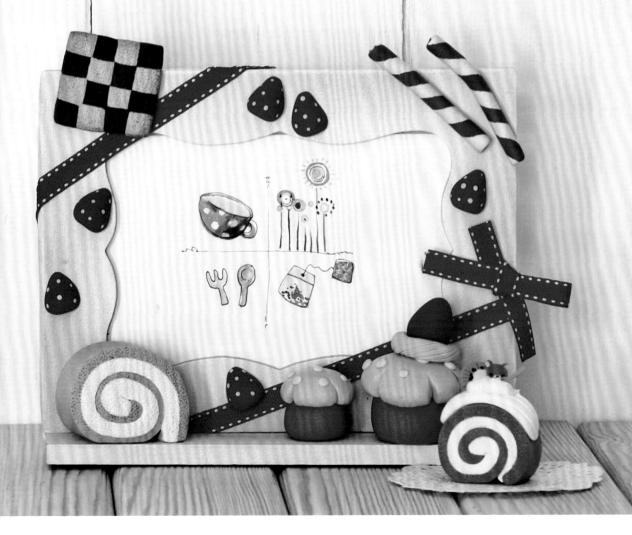

Beignet

波堤甜甜圈

C'est bon !

How to make

★波堤甜甜圈鑰匙圈P.77

花朵造型般的波堤甜甜圈，

最受女孩們喜愛了！

加上問號鉤或吊飾，

就是隨身帶著走的超萌小物！

Cuillère

甜心小湯匙

迷你版的小餅乾、瑞士捲、甜甜圈……
以各式甜點裝飾的小湯匙，
若是親手製作成生日禮物送給好友，
也能展現滿滿的誠意喲！

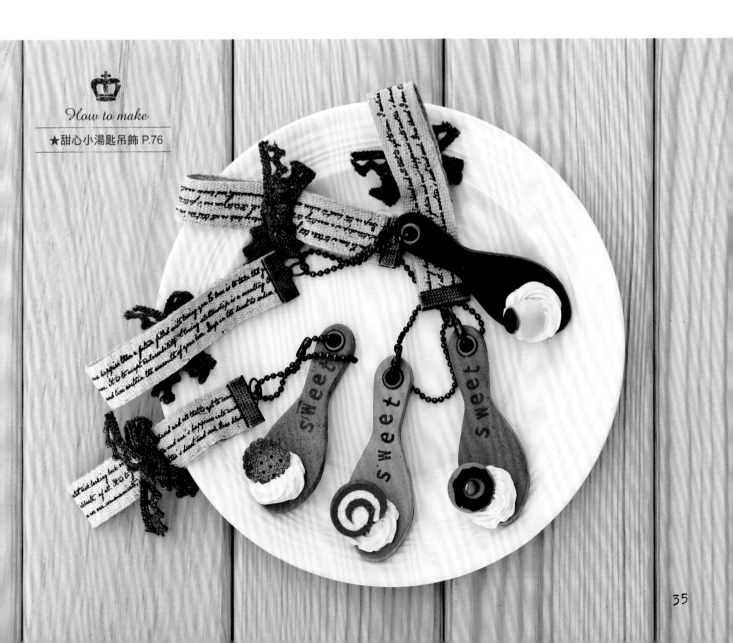

How to make

★甜心小湯匙吊飾 P.76

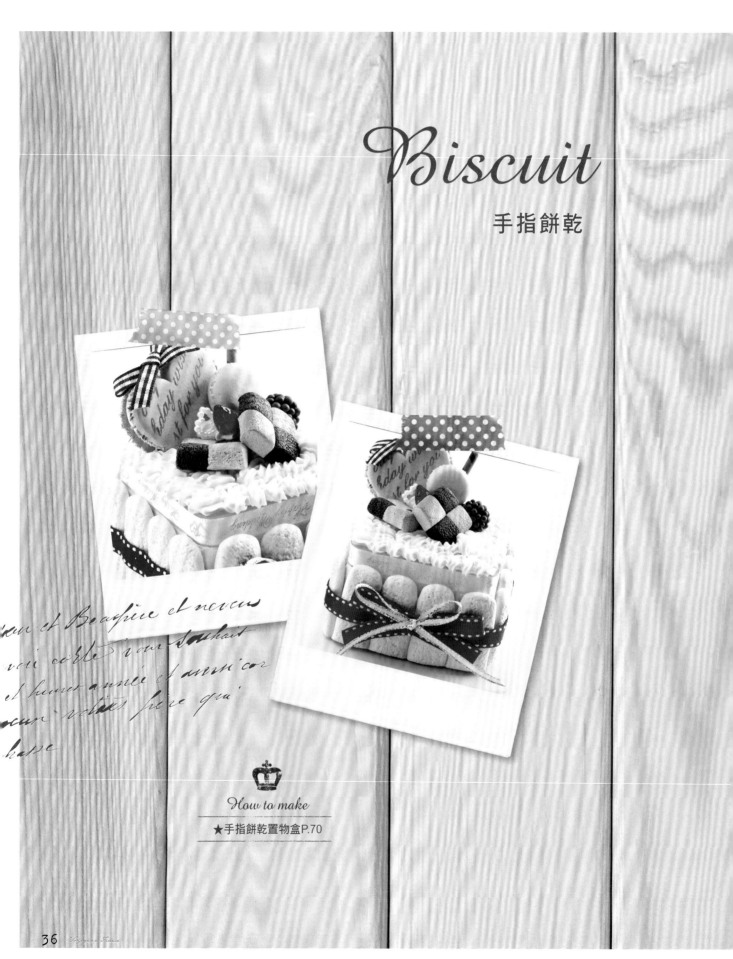

Biscuit

手指餅乾

How to make

★手指餅乾置物盒P.70

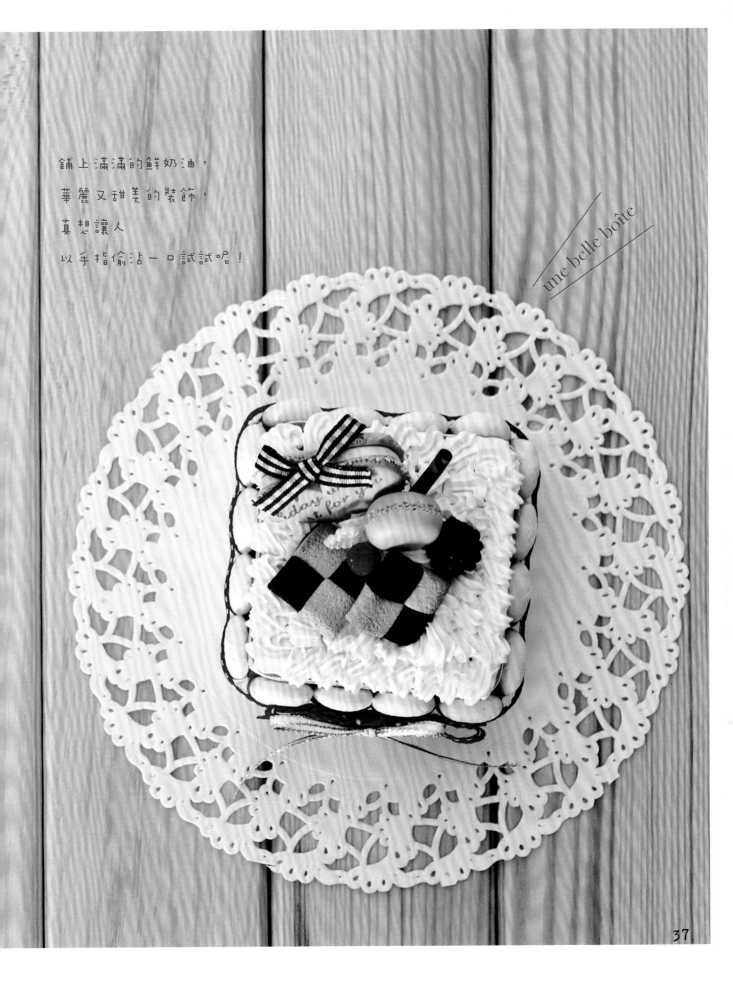

鋪上滿滿的鮮奶油，
華麗又甜美的裝飾，
真想讓人
以手指偷沾一口試試呢！

une belle boîte

37

Gâteau 生日蛋糕
d'anniversaire

How to make

★生日蛋糕壁飾P.75

準備一束小薰衣草，
再送上一幅可愛的蛋糕壁飾，
就是最讓人刻骨銘心的
法式手作禮物囉！

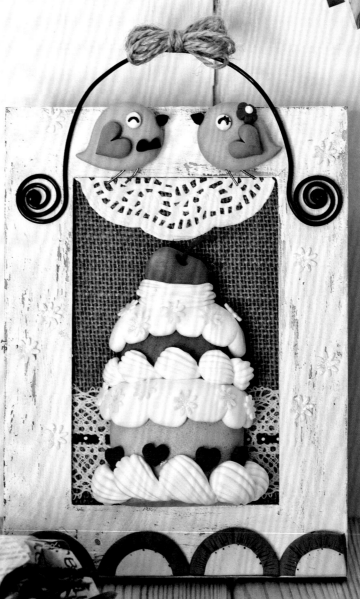

Cadeau de l'amour

節日蛋糕

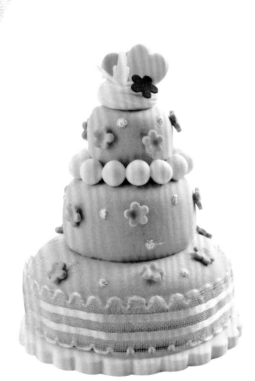

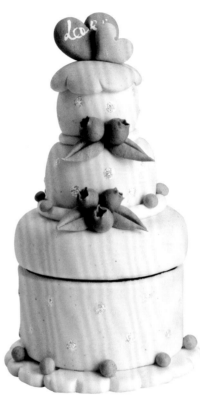

一層一層

以心意堆砌的蛋糕，

可依個人喜好裝飾，

作為室內擺設，

展現主人最愛的溫馨氛圍。

How to make

★節日蛋糕擺飾P.79

STEP. 3

antique Zakka

購物吧！法式小雜貨

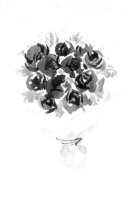

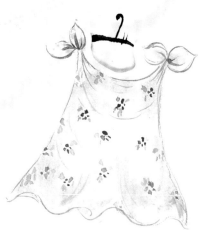

MEMO

Le bonheur！

穿梭在陌生的國度，
發現充滿雜貨風味的巷弄小店，
幸福的甜美泡泡，
自由地隨風飛翔……

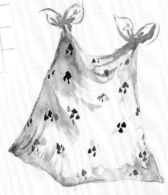

Usine

植物好朋友

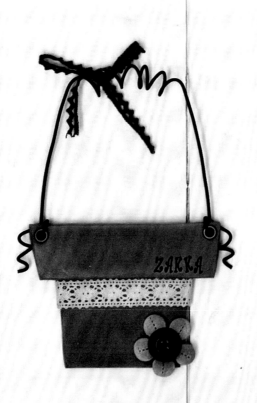

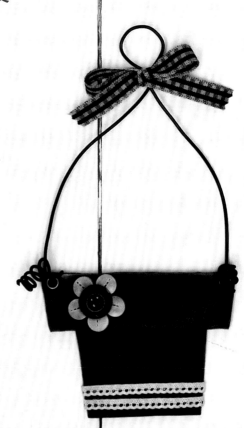

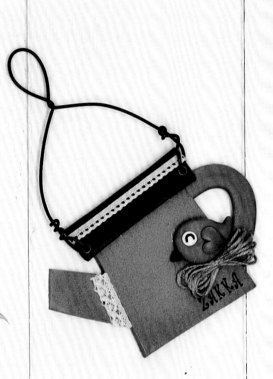

C'est la vie !

How to make

★盆栽吊飾P.85

每天一點一滴的灌溉，

以耐心培養，

就能讓

植物健康地

長成最快樂的模樣。

14

Bouquet

薰衣草花束

紫色花束包覆著浪漫，
淡淡地散發香薰氣息，
Bonjour!ca va ？
以微笑迎接早晨的靜好。

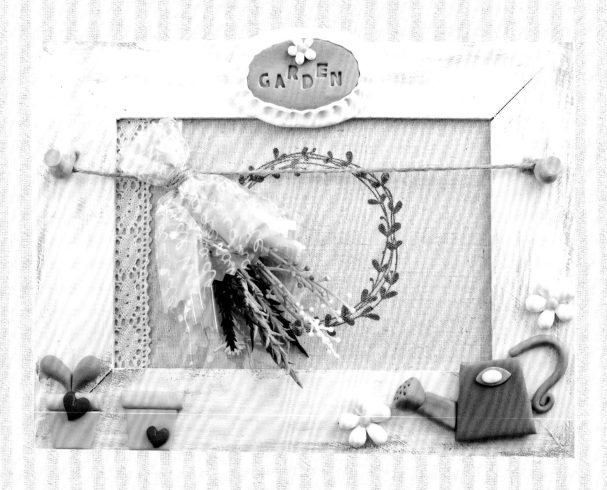

How to make
★花束相框P.88至P.89

Bonne chance !

HAND MADE

Mon style de mode ！

Ma robe préférée

時尚洋裝

女孩的衣櫃裡，
永遠都少了一件洋裝，
依照每天的心情，
揀一件最適合自己的款式吧！

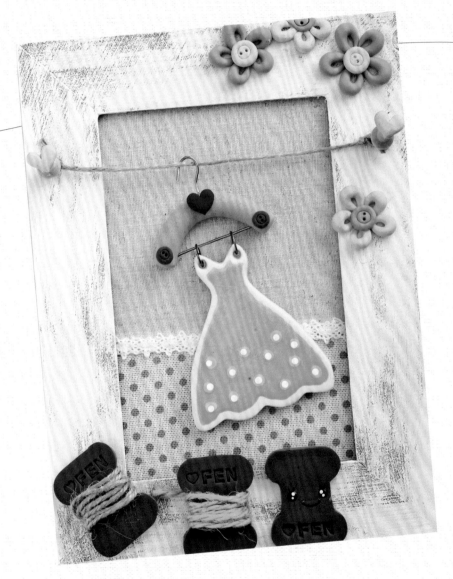

How to make

★洋裝壁飾P.81

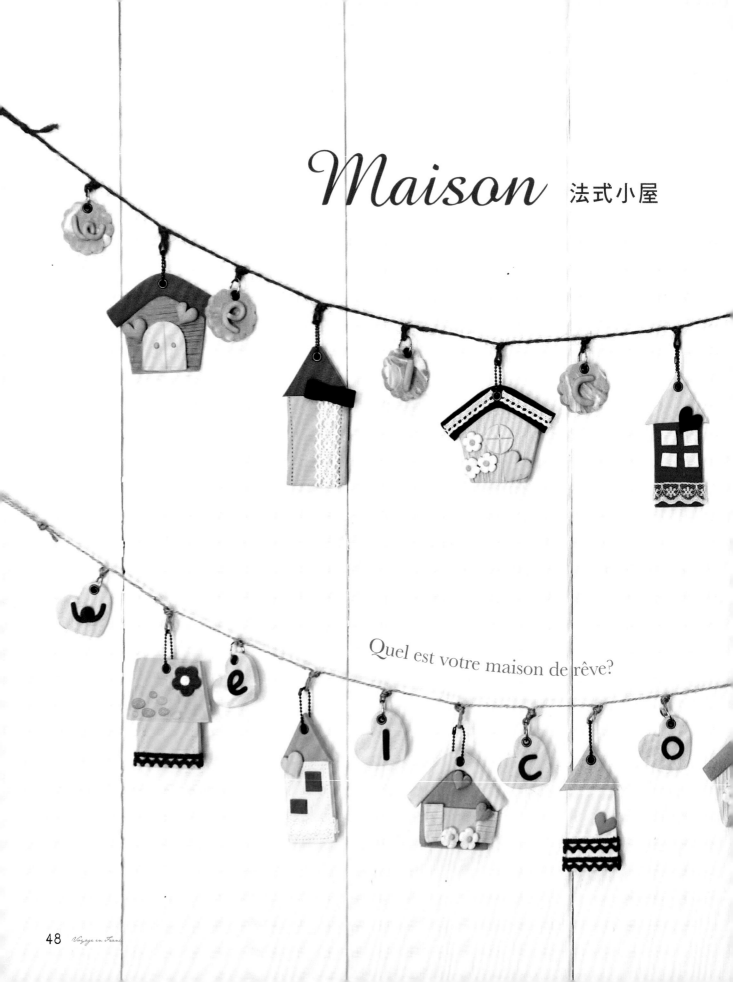

Maison 法式小屋

Quel est votre maison de rêve?

各種造型的小屋，

以繩子串起後，

就成了可愛的手作掛飾，

也是居家布置的首選小物。

How to make

★小屋掛飾P.83

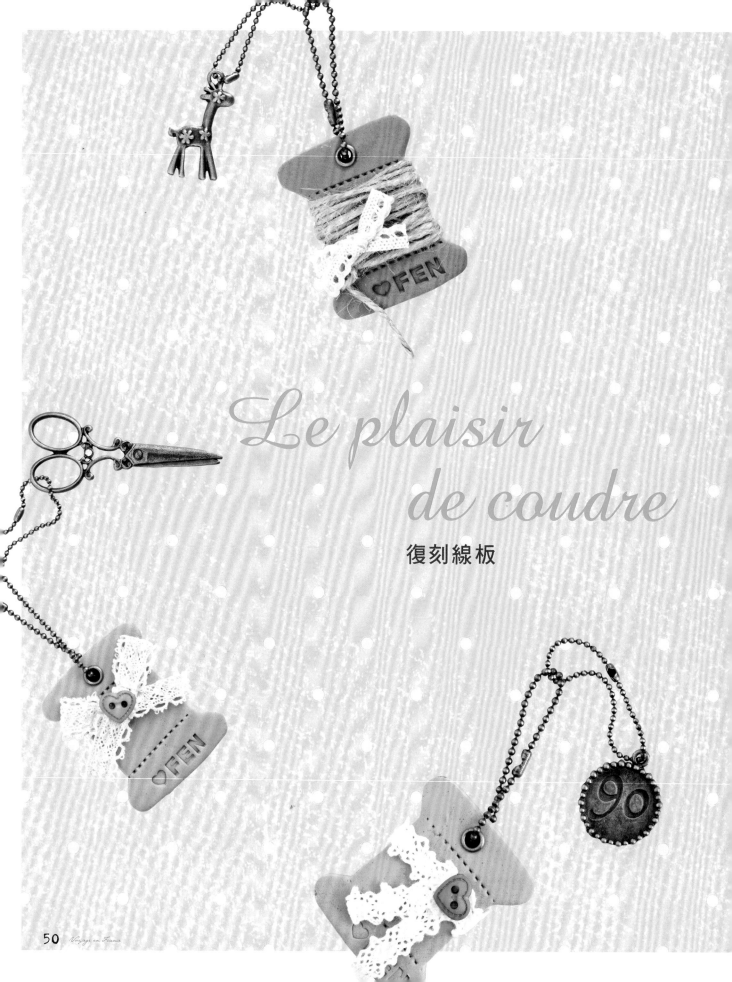

Le plaisir de coudre

復刻線板

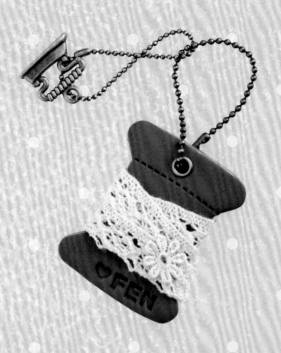

手作人最愛收集的
復刻線板，
纏繞上蕾絲或麻繩，
變成最In的時尚小雜貨！

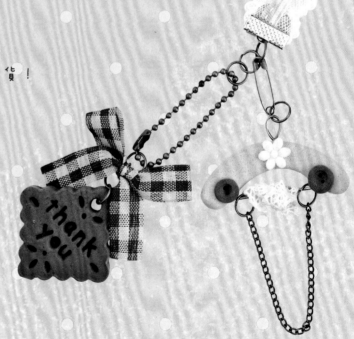

How to make

★線板P.81

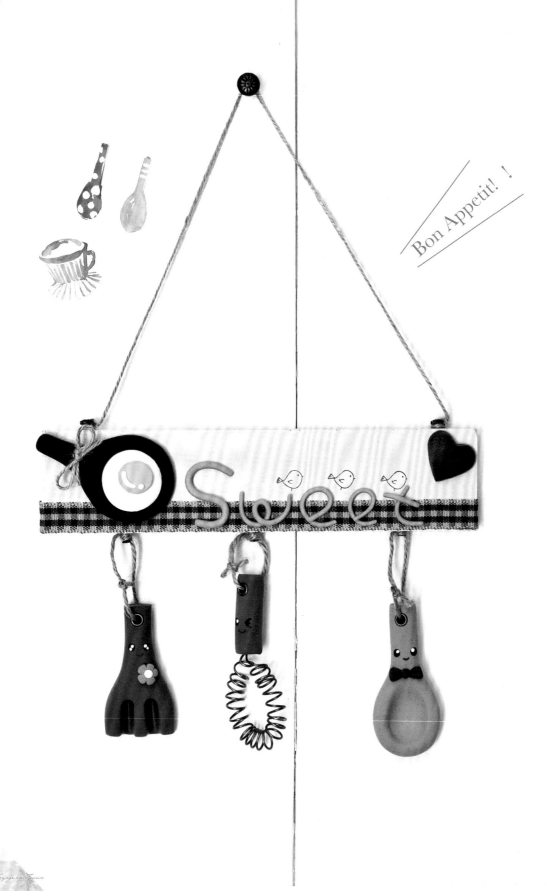

Bon Appetit! !

Cuisine

歡樂廚房

為家中的廚房空間
布置可愛的雜貨風小物吧！
讓你作菜時，
也有無所不在的好心情！

How to make

★歡樂廚房掛板P.86至P.87

Les méthodes de production

STEP. 4

製作方法

跟著青芬老師的巧手，
一起進入
法式可愛黏土小物的手作旅程吧！

太棒啦！

C'est tres bien!

基本技巧

1 包：將欲包裹之素材先刷上一層薄薄的樹脂待乾。

2 敲：使用海綿或刷子輕壓出紋路時，力道切勿過重。

3 壓：使用壓盤壓扁造形時，施力需均衡。

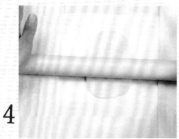

4 擀：擀平黏土可使用飛機木作為輔佐，可使黏土厚度較為平均。

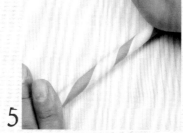

5 搓：搓長線條時，施力需均衡，請注意前後兩端粗細是否相同。

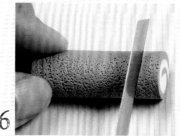

6 切：黏土待乾需約2至3天時間，使用美工刀由上而下輕輕切開。

上色技巧小秘訣

➥ 餅乾周邊的色彩可以海綿、粉彩多次輕拍上色。

➥ 娃娃臉部腮紅可以美容用品腮紅或粉彩上色。

➥ 光滑面素材在上色前需先上一層薄薄樹脂待乾，以增強顏料附著力。

➥ 印章媒材的使用需使用水性印台顏色。

➥ 舉凡上色的部分，均需少量多次的慢慢上色，以增加作品的美觀度。

貼心小叮嚀

⌐ 黏土調色：深色切勿加色過重，可慢慢地酌量增加。

⌐ 黏土使用後請使用夾鍊袋包存，以利延長黏土使用時間。

⌐ 製作黏土前可先將雙手洗淨拭乾，以利作品的美觀。

⌐ 娃娃製作頭部、腳部需完全待乾，組合姿態才會更加完整。

⌐ 手部製作需要以半乾為前提進行組合，動態才會顯得更生動。

⌐ 若遇光滑面素材請先塗上一層薄薄樹脂待乾，便會有黏性更助
於包裹黏土。

⌐ 製作公仔人物，在比例上取捨要以「大頭部小身體」為前提，
更顯可愛姿態。

⌐ 在顏色調配上可加入少許的咖啡色系，以增加色彩的穩定度。

⌐ 作品保存切勿與小五金配件一同放置，以防黏土回潮造成鏽化
現象。

⌐ 素材的上色可依個人喜好平塗色彩，最後加上乳白色乾刷，即
可營造出雜貨風效果。

常用工具

〔本書作品製作皆
使用超輕黏土〕

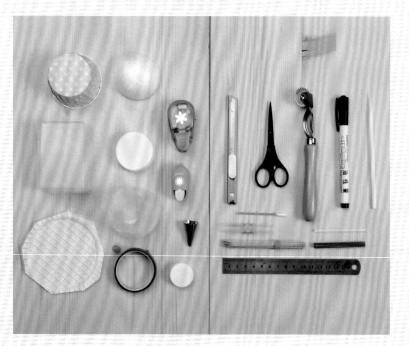

素材

保麗龍坯體

打洞器

花藝膠帶

奶油花嘴

美工刀

不沾粘剪刀

鐵尺

輪刀

不沾黏白棒

牙籤、吸管

棉花棒

油性簽字筆

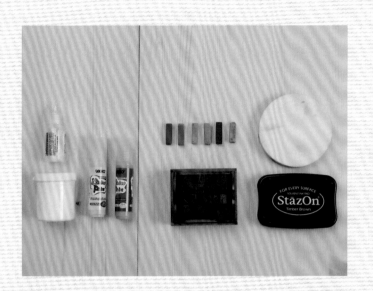

金蔥膠水
白膠
玻璃彩顏料
粉彩條
復古印章
海綿
印台

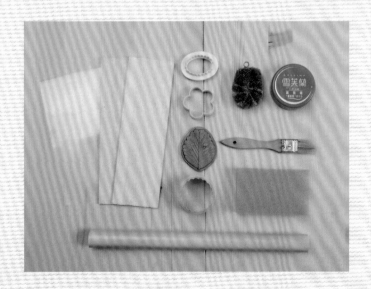

A4公文夾
飛機木片
桿棒
烘焙壓模
葉模
棕刷
烤肉刷
海綿
護手

配色技巧

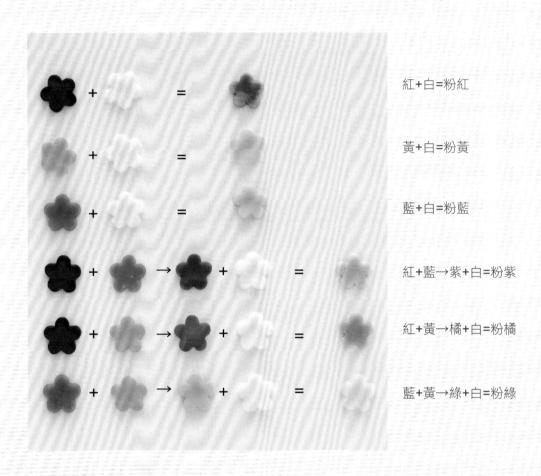

紅+白=粉紅

黃+白=粉黃

藍+白=粉藍

紅+藍→紫+白=粉紫

紅+黃→橘+白=粉橘

藍+黃→綠+白=粉綠

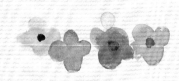
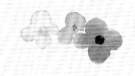

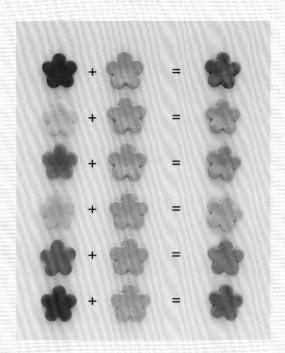

紅+銀=古典紅

黃+銀=橄欖綠

藍+銀=古典藍

綠+銀=古典綠

橘+銀=橄欖橘

紫+銀=古典紫

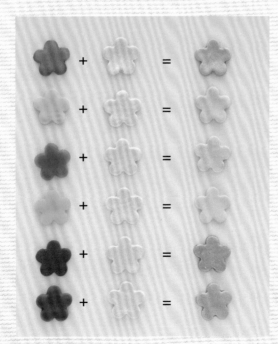

橘+珍珠=夢幻橘

黃+珍珠=夢幻黃

藍+珍珠=夢幻藍

綠+珍珠=夢幻綠

紅+珍珠=夢幻紅

紫+珍珠=夢幻紫

〔Fruit〕
水果類

草莓

1 搓出胖水滴形。

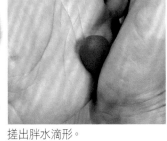

2 利用棉花棒棒子輕壓出凹洞。

大草莓蒂頭

3 搓出小水滴形。

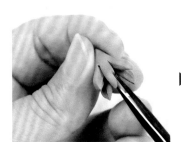

於尖端處剪開六等分。

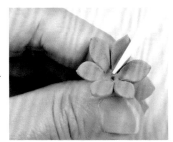

以工具將六等分微微壓開。

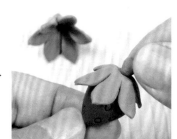

剪去尖端使用樹脂黏於大草莓上即可。

小草莓蒂頭

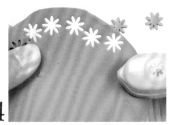

4 擀出一片約0.1cm厚的黏土待乾，以打洞器壓出造型即可。

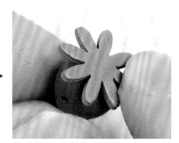

使用樹脂黏著蒂頭即可。

奇異果

1

搓出一大一小的圓形。

2

將圓形微微壓扁,並將大圓形壓出規則性線條。

3

將2個圓形重疊,並加強線條的明顯度。

4

將奇異果對切並點出黑點點。

鳳梨切片

1

搓出一個圓形。

2

將圓形壓扁並以粗吸管於中間壓出洞口。

3

以工具在周邊壓出規則性線條。

4

可依個人喜愛切分鳳梨片。

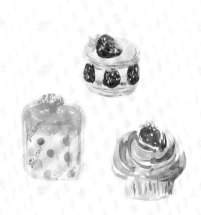

櫻桃

1 搓出一個胖橢圓形。

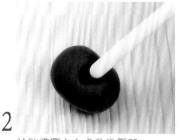

2 於胖橢圓中心處微微壓凹。

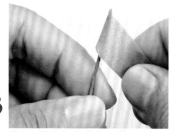

3 將#24鐵絲包裹綠色膠帶。

4 在鐵絲一端包裹咖啡色黏土並壓出線條。

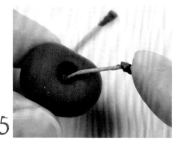

5 最後沾膠插於櫻桃中心即可。

藍莓果

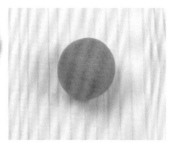

1 搓出小圓形。

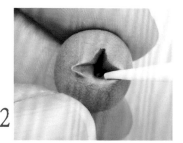

2 使用工具將中心挑開五等分。

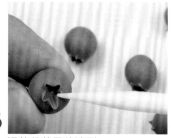

3 調整藍莓果的造型。

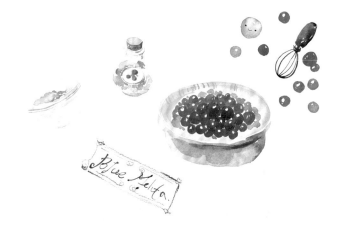

〔biscuits〕
餅乾類

脆笛酥

1 搓出2個不同顏色的長條形並以刷子壓出紋路。

2 將長條形相靠微微搓長（請不要沾膠）

3 左右一上一下旋轉並調整粗細。

格子餅乾

1 搓出2個不同顏色的長條形並以刷子壓出紋路。

2 將步驟1使用樹脂黏著。

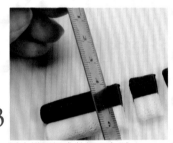
3 以小鐵尺切成數個正方形。

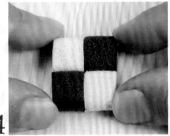
4 將正方形交錯黏著即可。

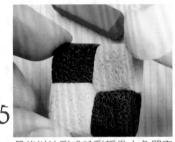
5 最後以油彩或粉彩輕微上色即完成。

波堤甜甜圈

1 分別搓出6個小圓形相靠成一直線。

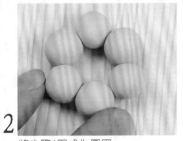
2 將步驟1圍成為圓圈。

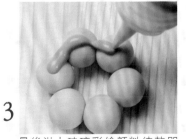
3 最後淋上玻璃彩繪顏料待乾即可。

迷你瑞士捲

1 壓出2條7cm×2.5cm的長條形。

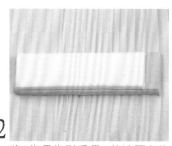

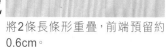

2 將2條長條形重疊,前端預留約0.6cm。

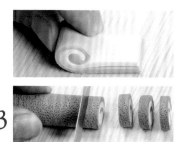

3 將步驟2捲推起來待乾,以美工刀切開瑞士捲即完成。

迷你小蛋糕

1 搓出胖水滴形。

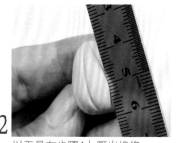

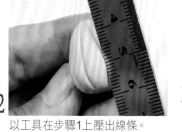

2 以工具在步驟1上壓出線條。

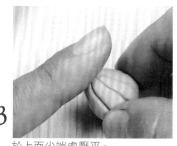

3 於上面尖端處壓平。

4 另外再搓出約2cm的圓形。

5 將圓形微微壓扁。

6 以工具將周邊線條往內推。

7 將步驟6反面壓凹。

8 將步驟7沾膠黏貼於步驟3上即可。

〔autres〕
其他類

咖啡豆

1 搓出一個直徑約1.2cm的圓形。

2 將步驟1搓成胖橢圓形。

3 將步驟2中心微微捏凸。

4 以工具於步驟3中心處壓出線條即可。

裝飾小葉子

1 搓出胖水滴形。

2 將胖水滴形壓扁。

3 在葉模拍上印台顏色。

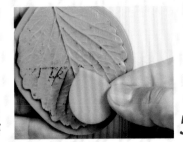

4 將步驟2壓於葉模上。

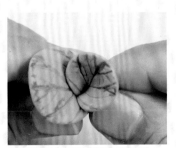

5 將2個葉子造形相靠黏著即可。

愛心造型

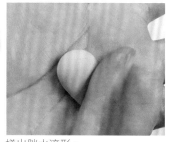

1 搓出胖水滴形。

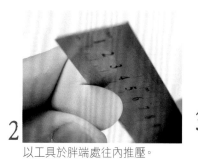

2 以工具於胖端處往內推壓。

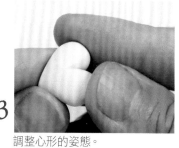

3 調整心形的姿態。

水滴形小花

1 搓出5個小水滴造型。

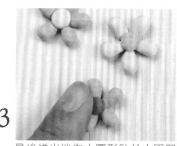

2 以中心點為主將小水滴黏著在一起。

3 最後搓出迷你小圓形貼於中間即可。

線條小花

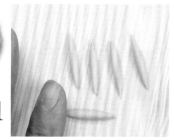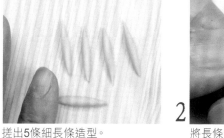

1 搓出5條細長條造型。

2 將長條形兩端相黏。

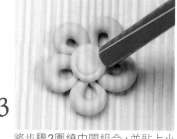

3 將步驟2圍繞中間組合,並貼上小圓球,以吸管壓出線條。

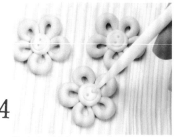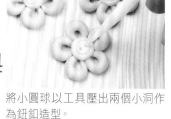

4 將小圓球以工具壓出兩個小洞作為鈕釦造型。

薰衣草

1 搓出2個深淺顏色的小圓球。

2 將小圓球混合再搓圓形。

3 將步驟2搓成細長水滴形狀。

4 將步驟3加入細鐵絲。

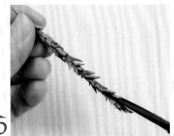

5 以剪刀剪出不規則狀待乾即可。

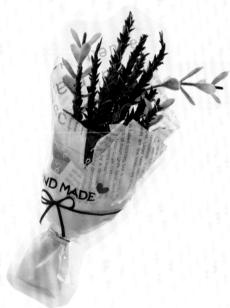

〔Boutique de pâtisseries Paris〕

巴黎甜點店

手指餅乾
置物盒
P.36

1 先搓出約5cm的胖長條形。

2 以紋路較明顯的毛巾壓出紋路。

3 準備共計16片餅乾。

4 先將盒子表面刷上一層薄薄的樹脂待乾，將黏土切齊一邊，並黏著於盒子上。

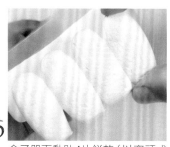

5 盒子單面黏貼4片餅乾（以齊頭式方法）。

POST CARD

Point

奶油黏土在尚未乾硬前，均具有黏性，故無需使用樹脂即可黏貼。

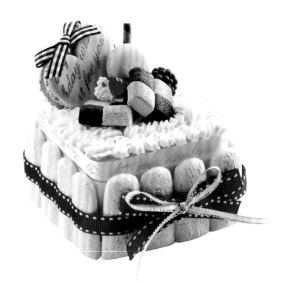

6 在盒子上方擠上奶油黏土，並於盒子中間綁上緞帶（可依個人喜好添加食材配件）。

甜心
馬卡龍
P.22

1

分別搓出2個直徑約2cm/1個約
1.5cm的圓形。

2

將圓形輕輕壓扁。

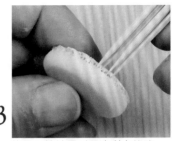

3

使用牙籤於圓形周邊刮出紋路。

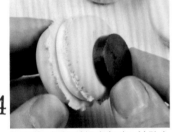

4

依序將3個圓形組合起來,並貼上
磁鐵。

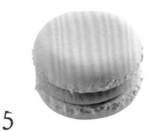

5

完成。

心形
馬卡龍
P.24

1

擀出約0.5cm厚的黏土並以心形
烘焙器具壓出造型。

2

以手指微壓黏土周邊使線條更為
柔和。

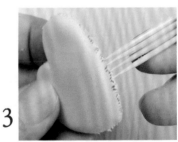

3

黏土造型邊緣使用牙籤刮出紋
路。

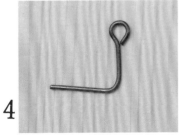

4

將9針打彎為90度,並組合於馬卡
龍中間。

5

可依個人喜好蓋上印章。

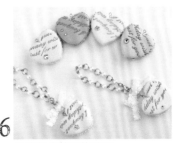

6

最後組合其配件即可。

多層次
蛋糕塔
P.31

1 分別擀出2片約0.5cm厚的黏土。

2 使用烘焙器具壓出4個圓形。

3 依序將黏土分出層次重疊。

4 使用海綿於周邊滾壓出紋路。

5 將烘焙透明紙圍繞於蛋糕周邊。

6 於中間擠上奶油黏土。

7 擀出約0.3cm厚的黏土壓印在紋格墊上。

8 以烘焙切模壓出形狀。

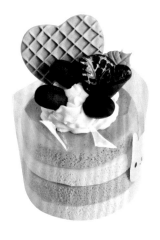

9 最後依序將食材組合於蛋糕上即完成。

杯子蛋糕
P.30

1

分別搓出約1.6cm的圓形。

2

將其一搓成胖水滴形，另一個以
工具壓出不規則扁圓形。

3

將水滴形尖端微微壓扁。

4

將不規則扁緣中心壓凹。

5

先將空布丁盒外側周邊沾上一層
樹脂待乾。

6

可依個人喜好將盒子塗上壓克力
顏料。

7

取直徑約7cm的1／2圓形保利龍
球包裹上黏土拍出紋路。

8

取約3cm圓的黏土壓扁並以工具
由邊緣往內側輕壓。

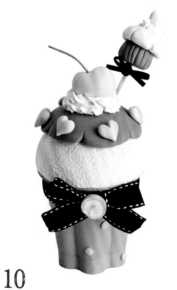

10

依序將步驟6以及食材配件組合
於杯子蛋糕上即可。

9

將步驟8黏貼於步驟7。

甜甜圈
吊飾
P.26

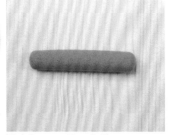

1 搓出約10cm的長條狀。

以海綿來回輕輕滾壓出紋路。

2

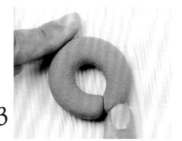

3 圍成一個圓圈狀。

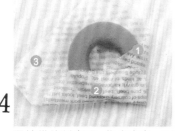

4 置於烘焙紙中間,依序由右→下方開始包裹。

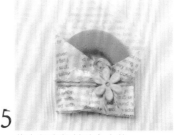

5 綁上細麻繩並貼上小花。

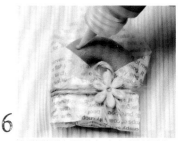

6 在甜甜圈上面淋上玻璃彩繪顏料。

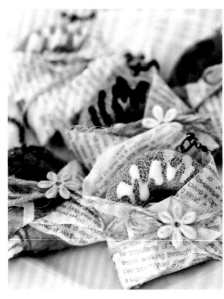

7 最後將9針沾膠插於甜甜圈上並組合小五金即可。

生日蛋糕
壁飾
P.38

1 將1／2圓柱體包裹黏土,並以海綿輕拍出紋路。

2 另外再搓出約5cm寬的長方體。

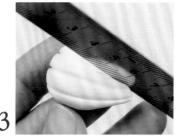

3 搓出長水滴形並以小鐵尺壓出線條。

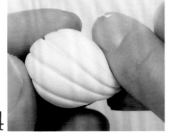

4 調整步驟3作出奶油狀。

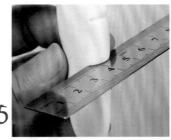

5 另外再搓出約5cm長的橢圓形壓扁,以工具將外緣往內推。

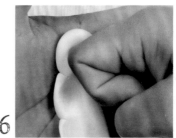

6 將步驟5邊緣以手指關節壓凹。

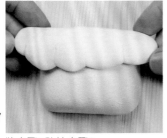

7 將步驟6貼於步驟1。

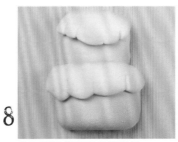

8 將兩層蛋糕胚體沾膠重疊。

9 製作小鳥造型:搓出約3.5cm長的胖水滴形微壓。

10 將胖水滴形末端微微調整上揚。

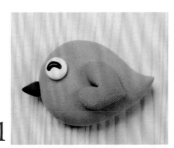

11 分別將愛心造型的翅膀、眼睛、嘴巴黏貼完成。

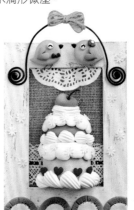

12 依序組合配件即可。

75

夾心餅乾
吊飾
P.25

1 擀出一片約0.5cm厚的黏土,並以刷子輕壓出紋路。

2 以烘焙模型取出3個圓形。

3 其一片以壓模壓出缺口。

4 分別將3片圓形餅乾依序重疊。

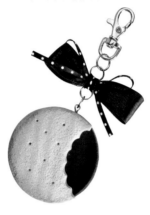

5 最後以油彩上色並組合小五金即可。

甜心小湯匙
吊飾
P.35

1 擀出一片約0.5cm厚的黏土。

2 以烘焙模型取出湯匙造型。

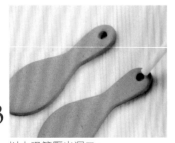

3 以小吸管壓出洞口。

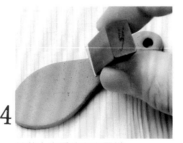

4 並蓋上喜愛的印章圖樣。

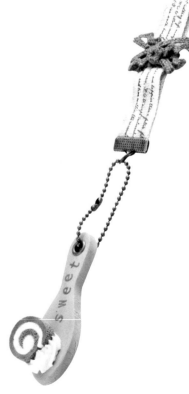

5 分別於湯匙末端擠上奶油黏土,搭配小五金配件即可。

波堤甜甜圈
鑰匙圈
P.34

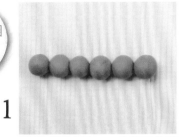

1

搓出6個直徑約1cm的圓形並連接起來。

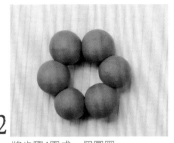

2

將步驟1圍成一個圓圈。

3

待乾硬後淋上玻璃彩繪顏料。

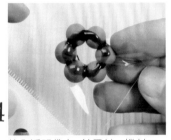

4

放入透明袋中,並用封口機封口。

5

裝上銅釦組合小五金即可

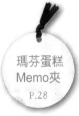

瑪芬蛋糕
Memo夾
P.28

1

將直徑約6cm保利龍球對切為1／2。

2

使用保麗龍膠黏貼1／2球體於烘焙杯中。

3

並於步驟2的上方覆蓋黏土並使用刷子輕輕敲出紋路。

4

擀出一片約0.5cm厚的黏土,並用壓模壓下形狀。

5

將步驟4黏著於杯子中間。

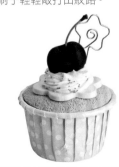

6

依序將食材配件組合於蛋糕上即可。

可口瑞士捲
（大）
P.32

1 擀出2片厚約0.5cm長約15cm的黏土。

2 將步驟1重疊，前方預留1cm的空間。

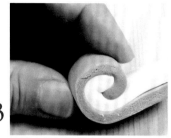

3 將黏土輕輕捲起來。

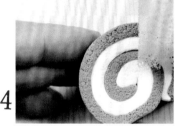

4 兩側以海綿輕敲出紋路。

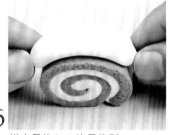

5 搓出長約6cm的長條形。

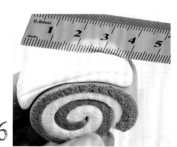

6 將步驟5黏貼於瑞士捲上方，以工具壓出線條。

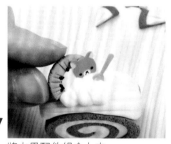

7 將水果配件組合上去。

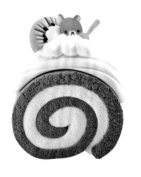

8 完成。

節日蛋糕
P.39

1 準備一大一小的瓶蓋塗上樹脂待乾。

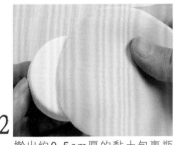

2 擀出約0.5cm厚的黏土包裹瓶蓋。

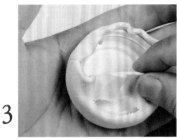

3 將多餘的黏土去除。

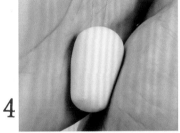

4 搓出長條柱狀體。

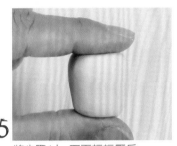

5 將步驟4上、下面輕輕壓扁。

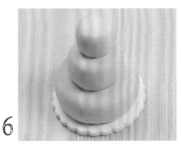

6 將步驟2與步驟5沾膠重疊。

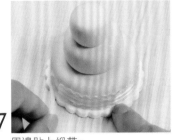

7 周邊貼上緞帶。

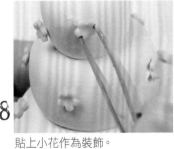

8 貼上小花作為裝飾。

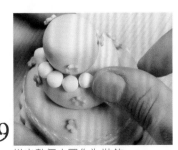

9 搓出數個小圓作為裝飾。

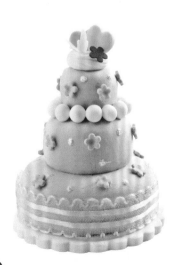

10 依個人喜好添加食材或小飾品即可。

三角可口
蛋糕

1 搓出2個直徑約2.5cm的圓形並壓扁。

2 將2個圓形各切為6等分，並各取1/2。

3 再將步驟2各取3個三角形並依序重疊。

4 另外再壓一個直徑約6cm的扁圓形。將步驟3放上去，並切去左右邊。

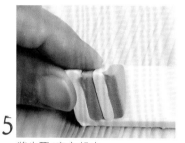

5 將步驟4直立起來。

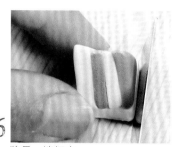

6 將另一端切去。

7 側邊使用海綿輕壓出紋路即可。

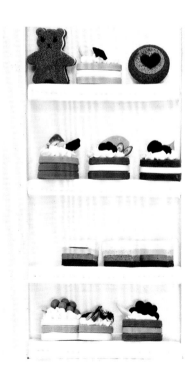

8 可作出各式各樣的造型蛋糕。

〔antique Zakka〕
購物吧！法式小雜貨

洋裝壁飾
P.46

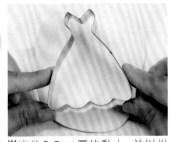

1 擀出約0.5cm厚的黏土，並以烘焙模型取下衣服造型。

2 使用小吸管壓出洞口。

3 待乾後，以玻璃彩繪顏料填入色彩。

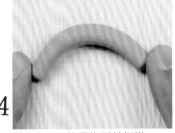

4 搓出約5cm的長條形並打彎。

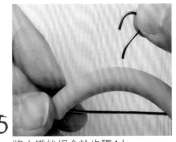

5 將小鐵絲組合於步驟4上。

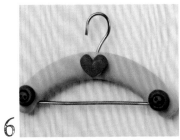

6 分別貼上愛心與鈕釦造型。

7 使用C圈將衣服組合於衣架上。

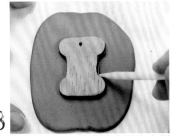

8 擀出約0.3cm厚的黏土並依木製線軸畫下造型。

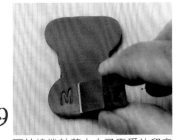

9 可於線捲軸蓋上自己喜愛的印章圖樣。

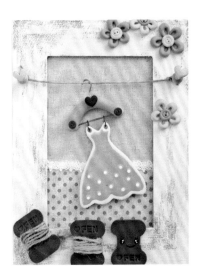

10 依個人喜好組合於木製相框上即完成。

81

時尚包吊飾
P.15

1 擀出一片約0.3cm厚的黏土,以小鐵尺切齊上方。

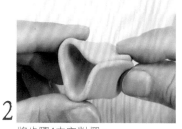

2 將步驟1中空對摺。

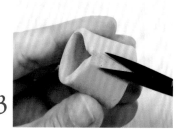

3 以剪刀減去對摺多餘處。

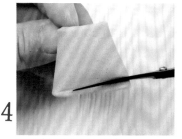

4 再將步驟3的下方剪掉。

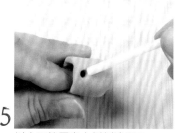

5 以小吸管壓出右側側邊洞口。

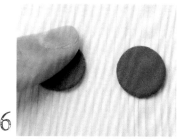

6 壓出直徑約1.5cm的小圓2個。

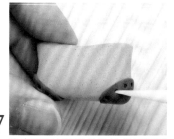

7 將步驟6的圓形黏貼於袋子下面左右兩端,以工具壓出小洞。

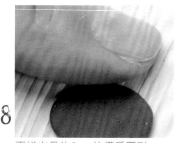

8 再搓出長約2cm的橢扁圓形。

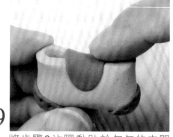

9 將步驟8沾膠黏貼於包包的中間凹處。

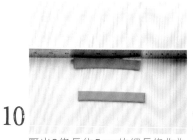

10 壓出2條長約5cm的細長條作為包包背袋。

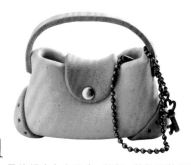

11 最後組合上小五金、銅釦、裝飾配件即可。

小屋掛飾
P.48

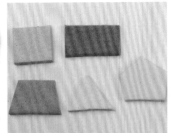

1 擀出一片約0.5cm厚的黏土,以小鐵尺分別切出各種形狀。

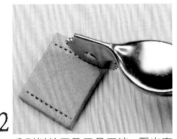

2 分別以輪刀及工具刀滾、壓出直線條。

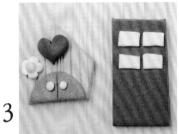

3 將門、窗、愛心造型沾膠黏貼。

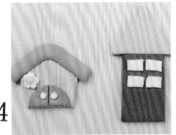

4 將其餘的造型組合於步驟3作為屋頂。

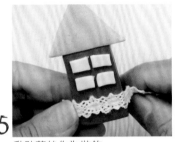

5 黏貼蕾絲作為裝飾。

6 再擀出一片約0.5cm厚的黏土並以烘焙壓模取模。

7 以吸管將愛心壓出洞口。

8 搓出細長條形並作出造型片上的文字。

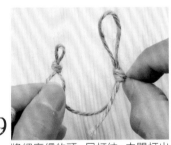

9 將細麻繩的頭、尾打結,中間打出12個環結。

10 以C圈將小房子、造型片組合於細麻繩上即可。

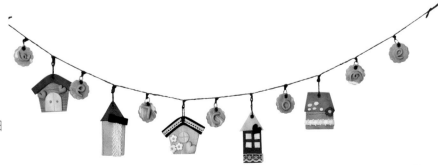

登機箱
置物盒
P.8

1 先將空的牙線盒沾膠待乾。

2 擀出約0.3cm厚的黏土包裹空盒。

3 將反面多餘黏土去掉。

4 將盒子四周多餘的黏土以工具切齊待乾。

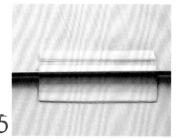

5 另外切出數條細長條形黏土。

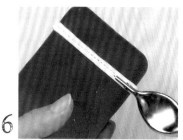

6 將步驟5黏貼於盒面，以輪刀壓出線條。

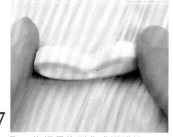

7 取一條細長條形作成蝴蝶結。

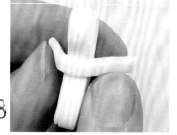

8 中間再以細長條形包覆。

9 黏貼小圓於盒面上。

10 黏貼上蝴蝶結。

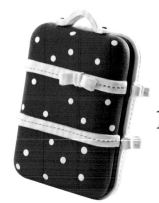

11 最後依個人喜好貼上亮鑽或鉚釘。

盆栽吊飾
P.42

1

擀出約0.5cm厚的黏土,並以小鐵尺壓出長方形與梯形。(可依個人喜好調整大小)

2

以小吸管在長方形兩端壓出洞口,並以印章蓋上喜愛的文字或圖案。

3

組合圖形,並貼上銅釦。

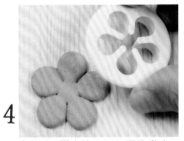

4

小花朵:擀出約0.3cm厚的黏土,並以烘焙壓模取模。

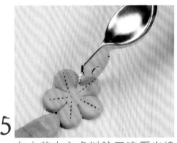

5

在小花中心處以輪刀滾壓出線條。

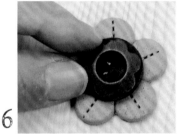

6

於中心處貼上造型鈕釦即可。

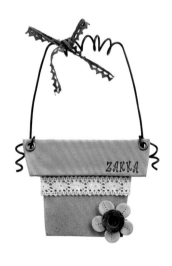

7

將配件依序組合並以1cm鐵絲將花盆串起即可。

歡樂廚房
掛板
P.52

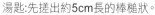
1

湯匙:先搓出約5cm長的棒槌狀。

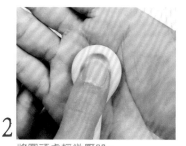
2

將圓頭處輕微壓凹。

3

手柄末端剪齊,並以吸管壓出洞口。

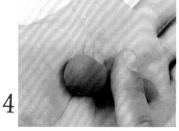
4

叉子:與步驟1作法相同。

5

將圓頭處輕微壓扁。

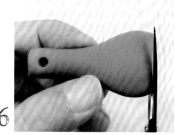
6

手柄末端剪齊。

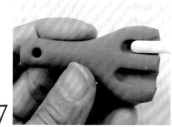
7

並以圓頭工具壓出叉子凹痕。

8

打蛋器:搓出約4cm的長條狀。

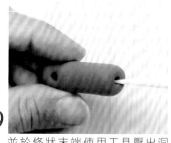
9

並於條狀末端使用工具壓出洞口。

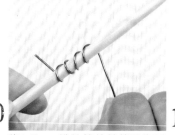
10

將0.5mm鐵絲纏繞於筷子約20圈。

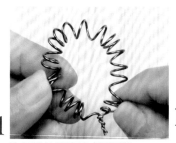
11

取下鐵絲並圍繞成圓圈狀。

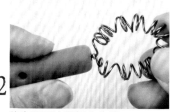
12

將步驟11沾膠插入步驟9。

13 煎鍋：搓出約6cm長的圓棒狀。

14 並於前端圓頭處壓扁。

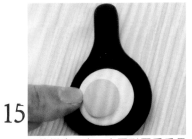

15 另外搓出一大一小圓形壓扁重疊作為荷包蛋。（可依個人喜好調整圓形尺寸）

16 於步驟15點出亮點處，打上麻繩蝴蝶結作為裝飾。

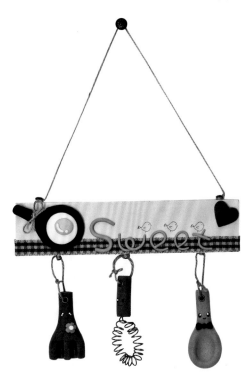

17 最後將所有完成的配件組合於板子上即可。

花束相框
P.44

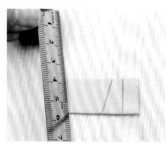

1 小花盆：擀出約5cm×2cm的黏土，使用小鐵尺切出長方形與梯形。（可依個人喜好調整其尺寸大小）

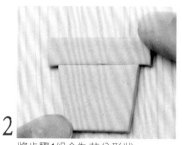

2 將步驟1組合為花盆形狀。

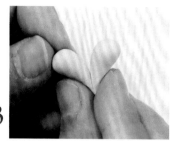

3 搓出2個約2cm的水滴狀相黏。

4 將步驟3沾膠黏於步驟2即可。

5 澆水瓶：擀出長約2.5cm×5cm的黏土，使用小鐵尺切出梯形。

6 搓出約3cm長條狀彎曲，作為把手另外搓出瓶口即可。

7 另外搓出約1cm的三角體將其壓扁，並壓出出水洞口。

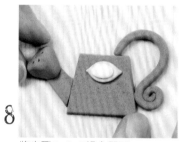

8 將步驟5、6、7組合即可。

9 招牌：以烘焙壓模取模（可依個人喜好壓出不同形狀）

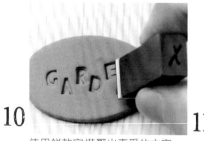

10 使用餅乾字模壓出喜愛的文字。

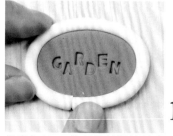

11 搓出約11cm的長條狀圍繞於步驟10周邊。

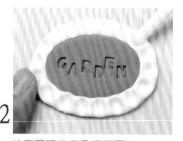

12 使用圓頭狀工具輕輕壓凹。

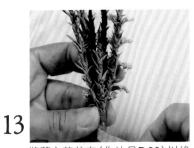

13
將薰衣草花束 (作法見P.69) 以綠色膠帶纏緊。

14
花束：將包裝紙錯開重疊，並將薰衣草置於中間處。

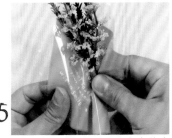

15
將包裝紙左右處以及下方處往中間包裹。

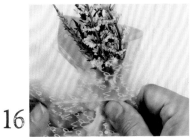

16
前方再覆蓋英文字包裝紙。

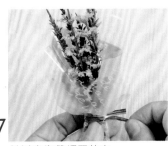

17
並以魔術帶綑緊花束。

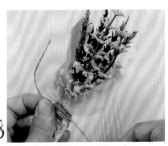

18
以細麻繩綑綁於步驟17處。

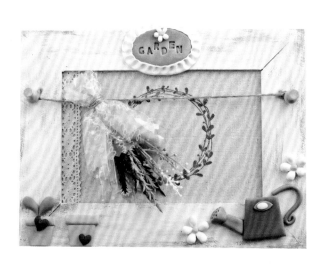

19
最後依序將所有配件依個人喜愛組合於板子上即可。

娃娃製作

頭部

1 搓出直徑約2.7cm的圓形。

2 於圓形1／2處輕壓出眼部凹痕。

3 調整臉部造型及線條。

4 於臉部下方約1／2處以吸管壓出嘴形。

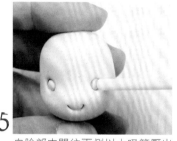

5 自臉部中間往兩側以小吸管壓出眼睛位置。

6 以細圭筆沿著眼睛形狀畫出眼部造型及鼻子。

7 最後點上亮點。

頭髮

1 擀出約0.3cm厚的黏土以小鐵尺切齊一邊。

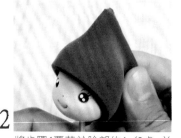

2 將步驟1覆蓋於臉部約1／3處，並將兩側黏土往後包裹壓緊。

3 以剪刀剪去多餘黏土。

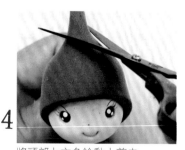

4 將頭部上方多餘黏土剪去。

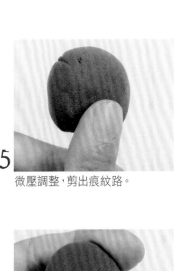

5 微壓調整,剪出痕紋路。

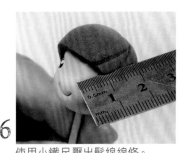

6 使用小鐵尺壓出髮線線條。

7 另外搓出水滴狀,以剪刀剪開尖端處。

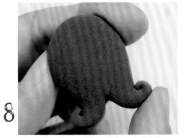

8 將剪開的尖端往兩側向上彎曲。

9 將步驟8壓扁。

10 置於掌心壓凹中心處。

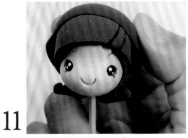

11 貼於頭部後側即完成。

身體

1 搓出直徑約2cm的圓形。

2 將步驟1再搓出長約2.4cm高的胖水滴形。

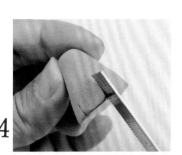

3 將水滴尖端微微輕壓。

4 於水滴形胖處以工具壓出線條作為裙襬狀。

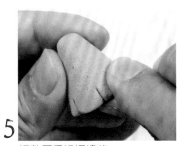

5 調整壓扁裙襬邊緣。

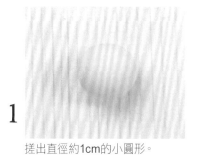

手

1 搓出直徑約1cm的小圓形。

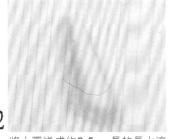

2 將小圓搓成約2.5cm長的長水滴形。

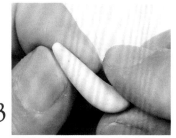

3 將圓端末處微微調整至上揚狀。

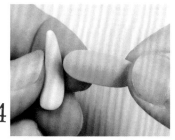

4 另外再搓出約2cm長的橢圓形壓扁,並包裹上手臂處。

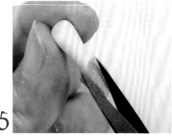

5 將步驟4多餘的黏土剪去。

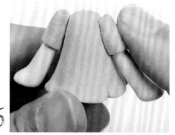

6 完成後沾膠黏著於身體兩側即可。

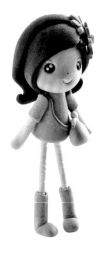

POST CARD

Point

為了作出更生動的姿態,請將身體與手部一起完成。

腳

1 取2條約12cm的#18鐵絲。

2 以黏土將鐵絲包裹約2／3待乾。

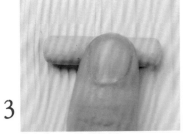

3 搓出約3cm的長條形。

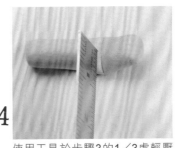

4 使用工具於步驟3的1／3處輕壓並微微往上推擠。

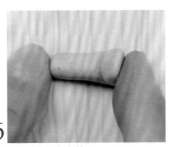

5 調整鞋子的姿態。

6 以工具將鞋子洞口打開。

7 將步驟2沾膠插入步驟6即可。
（注意：腳部＋鞋子全長約5cm左右）

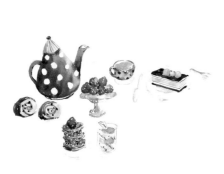

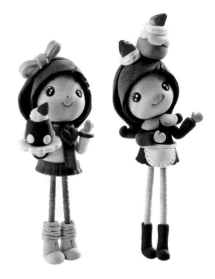

踏青女孩
P.11

分解圖

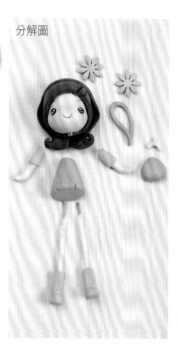

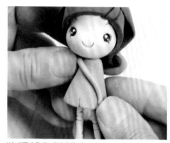

1

將頭部與腳部沾膠分別組合於身體上，並貼上包包的背帶。

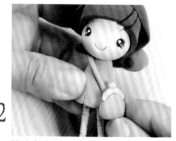

2

將小包包沾膠黏於身體內側。

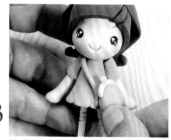

3

最後將手部及小花朵沾膠組合即可。

跟我一起
出去玩吧！

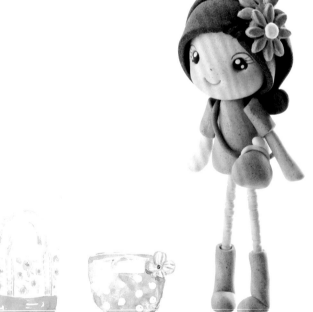

抱小熊女孩
P.11

分解圖

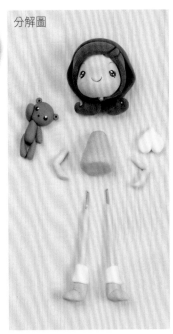

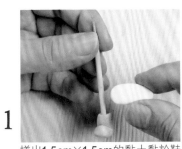

1 搓出1.5cm×1.5cm的黏土黏於鞋子上方作為襪子。

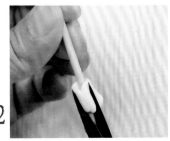

2 將多餘的黏土剪去。

3 搓出愛心狀作為衣服的領子。

4 組合頭部及腳部。

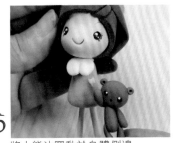

5 將小熊沾膠黏於身體側邊。

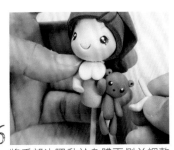

6 將手部沾膠黏於身體兩側並調整姿態。

嗨！

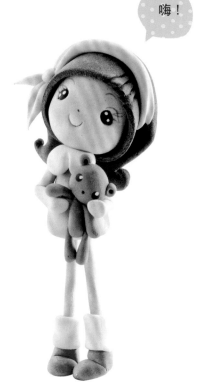

時尚女孩
P.9

分解圖

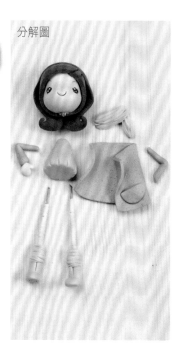

1 調出雙色黏土作為襪子及圍巾。

2 搓出約2cm×1.5cm長的黏土作為襪子。

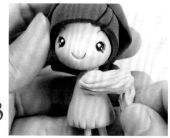

3 作出圍巾及組合腳部。

4 擀出一片約6.5cm×5cm的黏土以小鐵尺切齊上下兩側。

5 由後方往前方包裹作為外套（可依個人喜愛大小作為調整）

6 將手部及配件組合於身體兩側即可。

旅行真好！

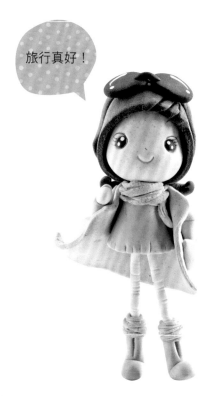

咖啡豆女孩
P.21

分解圖

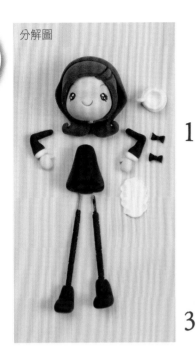

來喝咖啡吧！

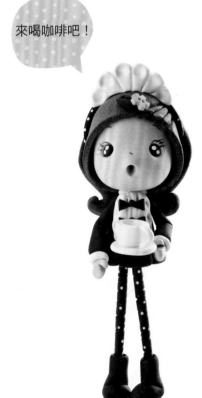

1 搓出小小湯圓形黏於袖口處，並以工具壓出凹洞。

2 搓出小水滴形，以鐵尺壓出手指位置。

3 黏貼手指並調整位置。

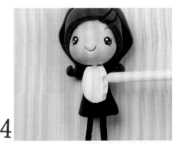

4 搓出約1.5cm的橢圓形黏於胸口處，作為襯衫花邊，並組合頭、腳部。

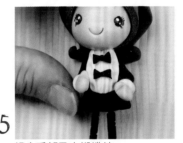

5 組合手部及小蝴蝶結。

6 搓出約2.5cm的兩頭尖水滴形並壓扁。

7 以圓頭工具將外圍處壓凹。

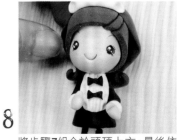

8 將步驟7組合於頭頂上方，最後依照個人喜愛點出不規則小白點即可。

97

Bonjour！可愛喲！超簡單巴黎風黏土小旅行：
旅行×甜點×娃娃×雜貨——
女孩最愛の造型黏土BOOK（暢銷新裝版）

作　　　者／蔡青芬
發 行 人／詹慶和
總 編 輯／蔡麗玲
執行編輯／黃璟安·陳姿伶
編　　　輯／蔡毓玲·劉蕙寧·李佳穎·李宛真
執行美編／韓欣恬
美術編輯／陳麗娜·周盈汝
插畫設計／蔡青芬
攝　　　影／數位美學·賴光煜
出 版 者／Elegant-Boutique新手作
發 行 者／悅智文化事業有限公司　郵政劃撥帳號／19452608
戶　　　名／悅智文化事業有限公司
地　　　址／220新北市板橋區板新路206號3樓
網　　　址／www.elegantbooks.com.tw
電子郵件／elegant.books@msa.hinet.net
電　　　話／(02)8952-4078
傳　　　真／(02)8952-4084

2018年1月二版一刷　定價320元

經銷／易可數位行銷股份有限公司
地址／新北市新店區寶橋路235巷6弄3號5樓
電話／(02)8911-0825　傳真／(02)8911-0801

版權所有·翻印必究

國家圖書館出版品預行編目(CIP)資料

Bonjour!可愛喲!超簡單巴黎風黏土小旅行：旅行×甜點×娃娃×雜貨：女孩最愛の造型黏土BOOK / 蔡青芬著.
-- 二版. -- 新北市：新手作出版：悅智文化發行, 2018.01
　面；　公分. -- (趣.手藝；23)
ISBN 978-986-95289-7-9(平裝)
1.泥工遊玩 2.黏土

999.6　　　　　　　　　　　　　　106022662

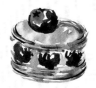

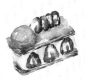

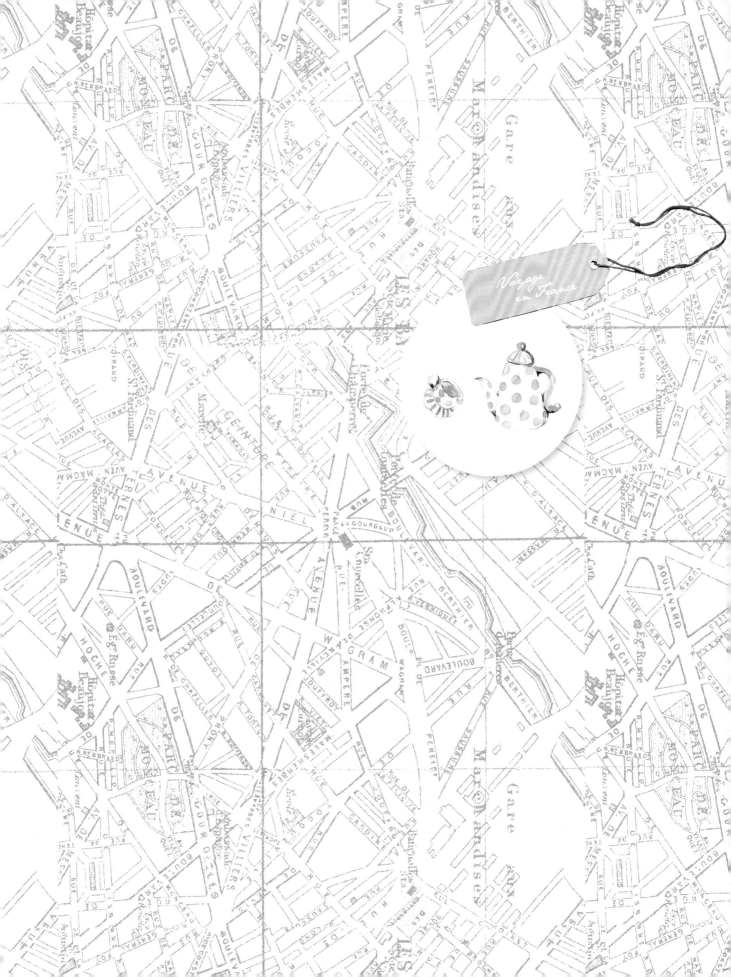

Voyage
en France

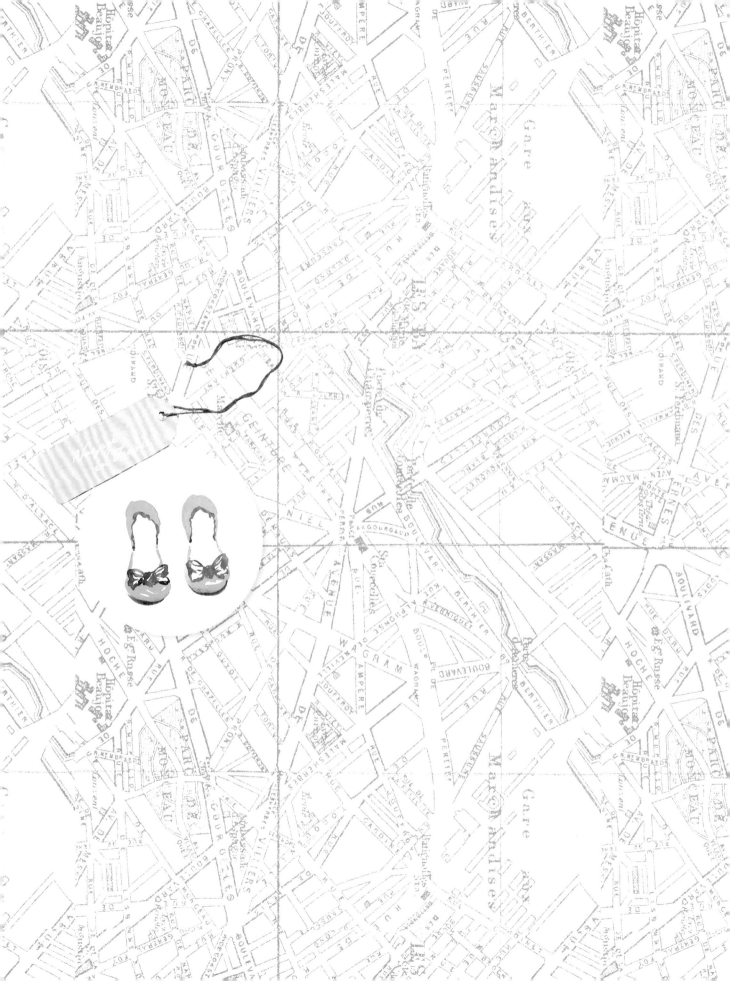